U0076299

環保有藝術

Diy

【作者序】
另類美學的化身 ／吳立萍

　　在每個週休二日的清晨，當許多人都還眷戀著枕頭和棉被、沉浸在夢鄉的時候，各地的慈濟環保站已經開始動員起來了。有高齡八、九十歲的阿嬤，也有跟著爸媽一起過來、還在念幼稚園的小朋友；不分男女老少，他們捲起袖子、戴上工作手套，將一堆堆回收來的物品分門別類，準備送到回收場再利用。這就是他們的「週『修』二日」。

　　也有那麼一些人，捨不得將可回收的資源送到環保站或回收場，而是拿來當成創作的材料，以另外一種方式延續物命。他們發揮天馬行空的想像，再加上一雙極具巧思的雙手；於是，這些回收的資源成為另類美學的化身。

　　學服裝設計的連苑伶，曾用各種回收的素材，幫十位台北市議會女議員製作了華麗的走秀禮服。女議員盛裝上台，觀眾驚呼連連，報紙也以「樂色秀」來盛讚這場別開生面的發表會。

　　慈濟中山聯絡處地下一樓的展示空間，陳勝隆師兄以各種酒瓶創造的美麗燈具，似乎散發一種魔力，渲染出寧靜及安祥的氛圍，讓來訪者心靜平和，走入他所營造的「具象佛法」世界。他又將腦筋動到廢輪胎上，將這些不太容易再被人利用的資源，賦予妝點生活空間的優雅生命。

　　在九份山城，胡達華將左鄰右舍送來、或遊客搭遊覽車大老遠帶來的鐵鋁罐剪碎；不在乎銳利的邊緣割傷手指，只想一片片釘出他最鍾愛的故鄉之美。

　　家裡的電氣品損壞到不能再修，插畫家張振松乾脆全部拆了，再加以重新拼湊，令其成為獨一無二的金屬擺飾；而這也是他工作之餘的最佳休閒活動。

　　開資源回收場的鄭炳和，猶如坐擁寶山，每日都在其中搜尋他的創作零件，深怕有遺珠之憾。而他一手打造的機器人，更因為他的情感投入，從冰冷剛硬轉化為具有裝置藝術色彩、極富生命力的「鐵雕」作品。

　　諸如以上這些浸淫在另類美學的環保創意家，比別人多的是一雙慧眼；在他們眼中，一根不起眼的螺絲釘、一個破損的包裝袋、被壓扁的鐵鋁罐或保特瓶都是寶。陳勝隆師兄的見解十分獨到：「一般人常說我是在廢物利用，或形容成化腐朽為神奇；但是，我一點也不認為它們是廢棄物，它們也沒有腐朽。」

　　原來，這些物品會成為廢棄物、再生資源、亦或是一件藝術品，完全在人的一念之間！

　　然而，環保創意是否只是少數藝術家或設計師的專利呢？本書邀請了十位環保創意家，分別示範製作一到兩件較為簡易的作品，讓讀者也能按照圖解說明動手DIY，親自體會延續物命、減少資源浪費，以及發揮創意的樂趣與感動。

　　如果你覺得自己缺乏一雙巧手也無妨；只要有心，一個沒有裝飾的鐵鋁罐筆筒、拿來裝雜物的餅乾盒⋯⋯信手捻來都是充滿情感的好作品。在使用它們的時候，相信心裡將更踏實；因為，這是具體實踐愛護地球、使環境永續發展的積極行動；更可以在樸實之間，看見賦予它新生命的創作者，所懷抱的那分對大地的疼惜與關愛。

目錄 Contents

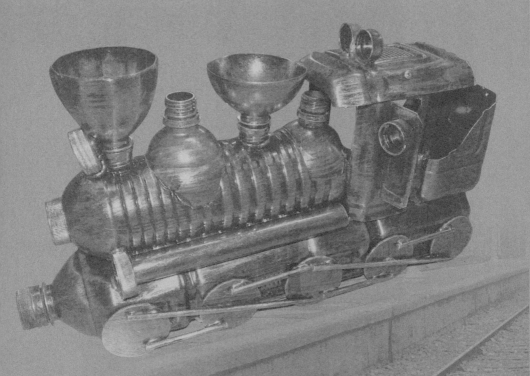

典藏蒸氣火車頭 ◎吳慶順
PET bottles

沒有草圖、沒有參考任何圖片，
完全憑著想像力自己揣摩，
便用保特瓶創造出幾可亂真的蒸氣火車頭，
甚至成為慈濟送給訪客及外賓的禮物呢！

　　許多人對火車情有獨鍾，對火車的發展歷史、每一個車種的外形和特徵如數家珍；也有人喜歡收藏各式各樣的火車模型，沉浸在迷你的火車世界裡；還有人極具創意，可以用保特瓶創造出幾可亂真的蒸氣火車頭。不過，最後這種人可不多，吳慶順就是其中之一。

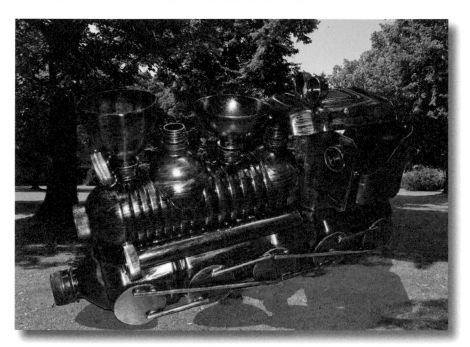

◆兒子的作業

　　「爸爸！明天要交作業，教我怎麼做啦！」某天晚上，吳慶順就讀國小的兒子向他求救，說學校老師出了一個作業，要大家發揮創意，利用回收的飲料鋁箔包做

勞作，明天就要交。可是，時間已經很晚，附近的商店應該都關門了，到哪去買飲料啊？

這時，吳慶順想起家裡有幾個準備送到回收站的保特瓶，便拿一個來左看看、右瞧瞧，在手上端詳了許久……嘿！怎麼愈看愈像火車頭！

「這裡挖個洞就是駕駛艙，這一截是放煤碳的煤槽，再加個工就有煙囪了！」一個蒸氣火車頭的形貌在他的腦海裡浮現。他比兒子還要興奮，趕緊拿出幾個瓶子、熱融膠和剪刀等工具，父子倆一起動手DIY。

他沒有畫設計圖，也沒有參考任何火車的圖片，完全憑著想像力自己揣摩，竟然也有模有樣，做出了蒸氣火車頭的外觀。最後，他再用咖啡色的噴漆均勻上色，一個古董蒸氣火車頭就完成了。

◆構想都在腦海裡

第二天，兒子興沖沖地帶著父子倆的傑作到學校，老師看了嚇了一跳，以為他帶的是火車模型；後來知道是用保特瓶做的時候，忍不住連聲讚歎。

兒子放學回家後，將火車頭放在桌上；太太看到，很驚訝地問：「這是買來的模型吧？」吳慶順得意地笑笑，故意不告訴她這是自己做的；直到她把火車頭拿在

手上仔細端詳，才發現竟然是保特瓶。

　　吳慶順做出了興趣。他開始利用工作之餘的時間，用保特瓶及其他回收材料做出更多造形各異的火車頭，並加裝了車廂，成了一列列完整的火車；一字排開時，就好像一個小型的火車博覽會。有些朋友看了很喜歡，他就慷慨地送給他們。

　　吳慶順說，雖然這些林林總總的造形都是想像出來的，但他的靈感也不是完全沒有根據。當他拿到一個保特瓶的時候，會先從瓶子的外形開始構想：什麼地方可以改造成駕駛艙、什麼地方加煙囪比較適合……有了想法之後，再按部就班逐一加工。雖然最後做出來的成品有時會和想像中的不同，但通常八九不離十，差距不會太大。

◆**人人來做火車頭**

　　有一年的春天，為了響應世界環保日，慈濟鳳山聯絡處舉辦一系列相關活動；師兄姊們發現了吳慶順的這項才藝，便請他擔任現場的環保DIY教學。這項活動大受好評，現場不論男女老少，大家只要照著他的方法和步驟來做，人人都可以完成一個精美的火車頭，帶回家向親朋好友炫耀。

　　他的保特瓶火車也是慈濟送給重要訪客及外賓的禮物。收到禮物的人，第一個反應是驚喜，然後是感佩，感佩在台灣有這麼多具有巧思、巧手的有心人，為環保默默奉獻。

作品示範：**保特瓶火車頭**　　攝影／陳國鐘

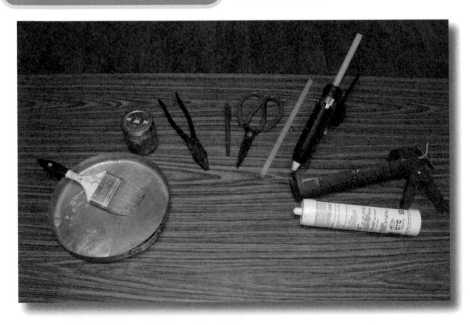

準備材料：

- 保特瓶
- 塑膠牛奶瓶
- 細水管
- 免洗筷
- 木片
- 熱融膠槍
- 剪刀
- 黑色膠
- 老虎鉗
- 黑色噴漆
- 金色油漆

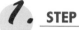

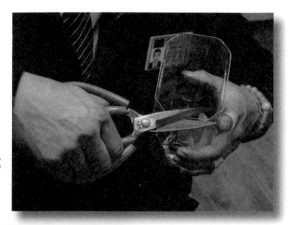

1. STEP

將一個保特瓶的底部
剪開。

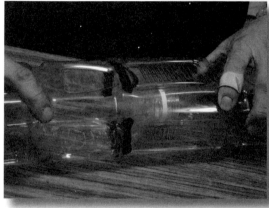

2. STEP

先在底部的開口塗上黑
色膠，另一個保特瓶從
底部塞進、固定。

3. STEP

上面再黏一個較小的保
特瓶。

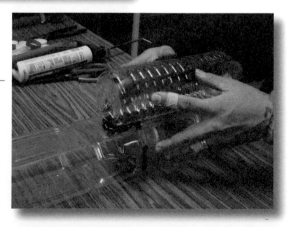

製
作
步
驟

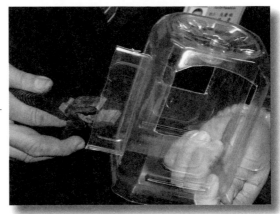

 STEP

4.

將剪成一半的保特瓶下
半截的四面開窗。

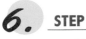 STEP

5.

底部朝上，把剪下來的
一片保特瓶局部固定
好。

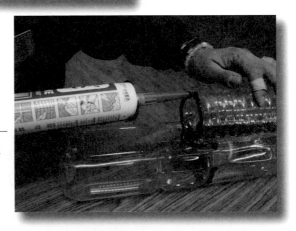

STEP

6.

在小的保特瓶底部塗上
黑色膠。

PET bottles

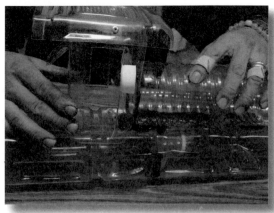

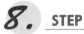

7. STEP

黏上剛才做的結構。

8. STEP

在牛奶空瓶上畫斜角。

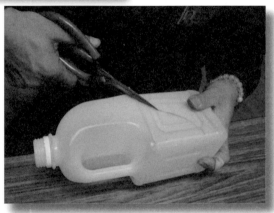

9. STEP

按照所畫的線條剪下。

製

作

步

驟

10. STEP

固定在作品後方。

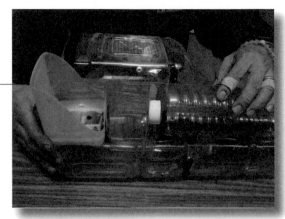

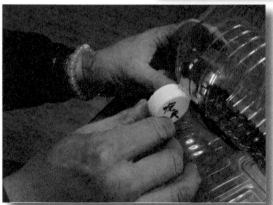

11. STEP

用熱融膠黏上瓶蓋做裝飾。

12. STEP

左右分別黏上一截水管。

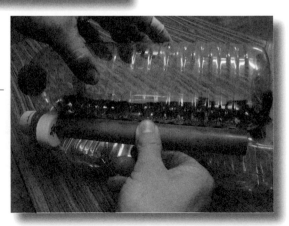

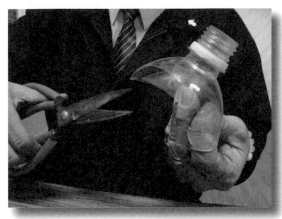

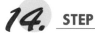

13. STEP

剪四個保特瓶瓶口。

14. STEP

分別黏在作品上。

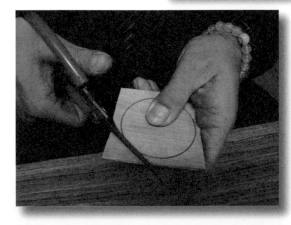

15. STEP

將木片剪成幾個圓形。

製
作
步
驟

16. STEP

分別黏在作品的兩側當
成輪子。

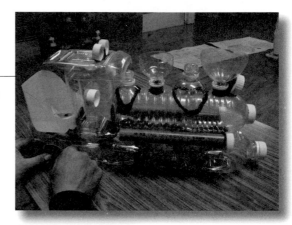

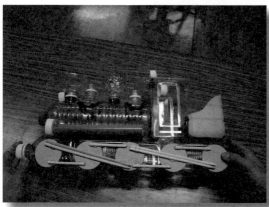

17. STEP

再黏上免洗筷。

18. STEP

均勻地噴上黑色油漆。

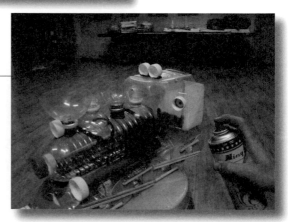

19. STEP

待乾後，再局部刷上金色油漆，製造古銅色的效果。

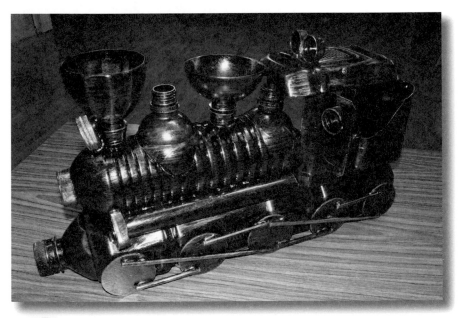

20. STEP

完成一個相當逼真的蒸氣火車頭。

製作步驟

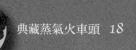
作·品·欣·賞

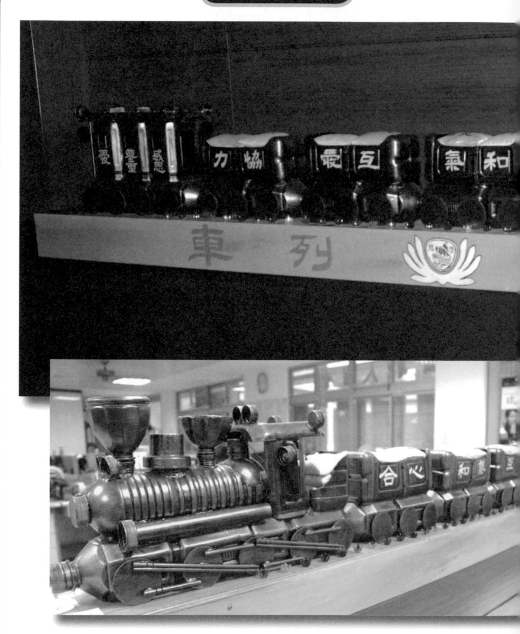

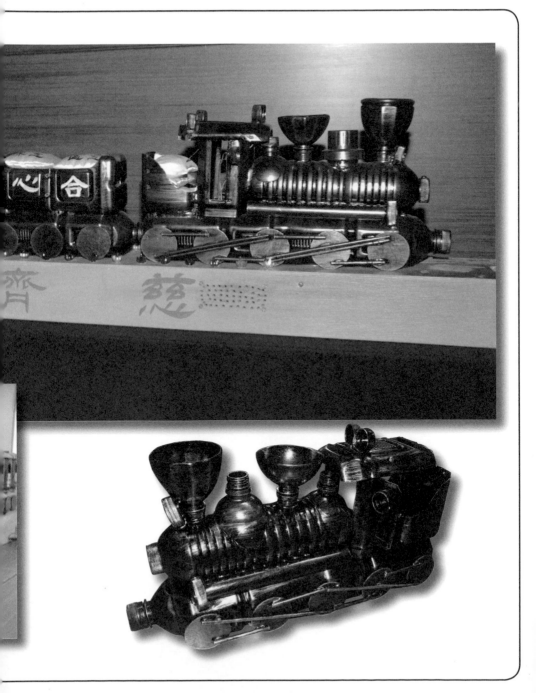

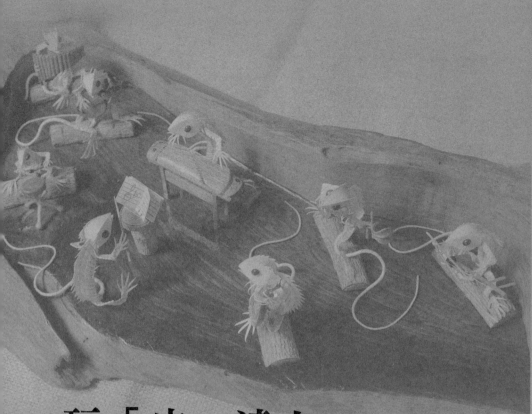

玩「皮」達人 ◎李永謨

Bark

願意多花一些心思和自然對話，
摸清楚它們的特性，再將特性發揮出來；
便能將鋸木廠廢材或剪下來的殘枝落葉，
成為一件件可以永久收藏的藝術品！

　　「你們看，這朵揉爛的花，還會再開！」李永謨用噴水器噴了一下已經變形的玫瑰花，這朵花竟然在三秒後恢復原狀，觀者無不嘖嘖稱奇。

　　出生於嘉義縣布袋鄉的李永謨，十個月大的時候，因為高燒不退，造成中樞神經受損，從此成了行動不便的小兒麻痺患者。但是，他不向命運低頭，運用靈活的雙手，以樹皮及枯葉為材料，創造了難以想像的驚奇；所創作的「不死之花」，還為他贏得了二○○七年英國倫敦舉行的「國際發明展」環保類雙金設計獎。

◆化危機為轉機

原本從事珊瑚雕刻工藝的李永謨，十幾年前因為受到經濟不景氣、工廠關閉的影響，只好離開熟悉的行業另謀出路；但是，行動不便的他，找工作處處碰壁。直到有一天，他看見街頭上有人用草葉編織昆蟲販賣，引起了他的興趣，也想試試以草葉編織來開闢新的前途。

他過去經常以花鳥蟲魚的造形雕刻珊瑚；現在雖然換成草葉，但對於自然事物的造形非常熟稔，所以很快就能上手。

然而，過了一段時間之後，他又開始思索：草葉容易枯萎脆化，有沒有其他可以替代的材料，讓顧客買回去的作品可以長久保存？這點用心，正是他之所以可以脫穎而出的原因。

◆發現樹皮的特性

有一次，李永謨在鋸木工廠看到工人處理木材的過程，是將樹皮剝掉當廢棄物處理，只保留裡面的木質部分。他在剝掉的樹皮內層，發現還有一層韌性非常好的韌皮部；他用這一層皮來編織，效果令他相當滿意。後來，他再將每一種樹的樹皮都拿來嘗試；經過兩年多的時間，終於找出最適合用來編織、且保存時間可長達

二十年的白樺樹皮。

　　白樺樹皮的韌性有多好，可以讓李永謨甘心花這麼多時間找尋？舉例來說，他有一系列以白樺樹皮編織的螞蟻，約為真實螞蟻的一比一大小；他用筆尖壓住螞蟻的身體使它變形，一放開，螞蟻立刻恢復原形。

◆不凋的葉、不死之花

　　除了樹皮以外，他也積極尋找其他材料，但都不脫植物的範圍；其中為他贏得發明設計獎的「不死之花」，材料是枯葉的葉脈。其實，這種材料原本並不稀奇，許多人小時候可能都曾經將落葉泡在水裡，等它自然腐敗、留下葉脈；也有人以浸泡化學藥劑的方法製作。但是，不管利用什麼方法，葉脈都很脆弱，一捏就碎，根本沒有辦法拿來彎折塑形。

　　為了改善這個缺點，李永謨嘗試各種方法，最後終於讓他發現利用樹木汁液浸泡樹葉的方法；如此一來，既可保存美麗的葉脈，也可以讓葉脈變得很有韌性。他家斜對面的一棵菩提樹，枝繁葉茂，鄰居經常在修剪；他每次都

會趁機帶回好幾袋葉子，當成創作及教學的材料。

　　「其實，這些並不是我的發明，我只是願意多花一些心思和自然對話，摸清楚它們的特性，再將它們的特性發揮出來。」李永謨強調，能夠將這些鋸木廠廢材或剪下來的殘枝落葉，發揮原本的植物特性，成為一件可以永久收藏的藝術品，才是最令他開心的事。

作品示範：蜻蜓　　攝影／顏明輝

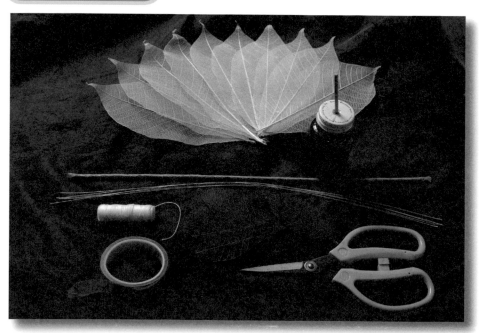

準備材料：

■樹皮　　■葉脈　　■剪刀　　■美工刀
■強力膠　　■花藝鐵絲

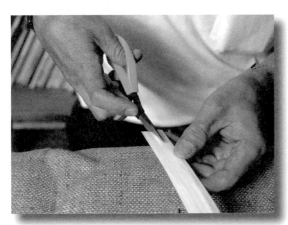

1. STEP

剪下一長條樹皮。

2. STEP

如圖1、2，對摺剪出兩
對翅膀的形狀。

●翅膀

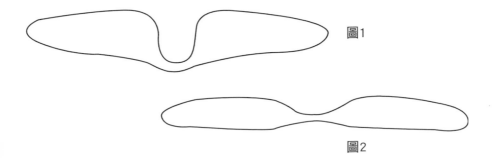

圖1

圖2

製
作
步
驟

●眼睛

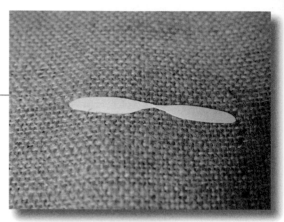

3. STEP

剪好的翅膀。

13公分

4. STEP

如圖3，再剪一條
長13公分的錐形。

5. STEP

用細竹籤塗上強
力膠。

圖3

6. STEP

從寬的一端開始。

7. STEP

繞著竹籤的尖端捲起來。

8. STEP

繞完之後,將竹籤取出。

製作步驟

● 身體長度

5公分

留一段約5公分不要剪開

長約16公分

圖4

9. STEP

用美工刀對切成一半，做成一對眼睛。

10. STEP

將所有材料齊備，另外如圖4，剪下長約16公分、寬約1.2公分的樹皮，並從一端剪開成三條，最末端保留5公分不要剪開。

11. STEP

開始編織身體的部分（詳細步驟請看圖5）。

●昆蟲身體的編法 （圖5）

把紙片剪成三片，中
間那一片為軸心，如
圖依序編製

 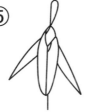

側編方式(編左)

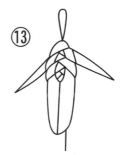

如圖，身體
即已編製完成

側編方式(編右)

左右編成如圖
再繼續編左右各
一次

製
作
步
驟

12. STEP

將翅膀剪開，分別插在
身體兩側，並以強力膠
固定。

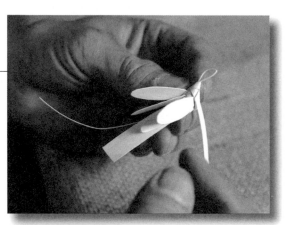

13. STEP

剪出身體的形狀。

14. STEP

修剪下方的部分。

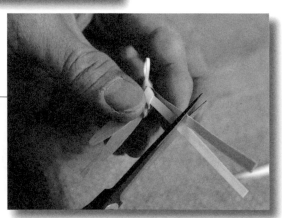

Bark

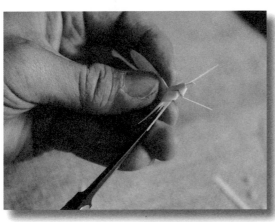

15. STEP

剪成6隻腳，並摺出腳的關節。

16. STEP

頭部沾上強力膠，黏上兩隻眼睛。

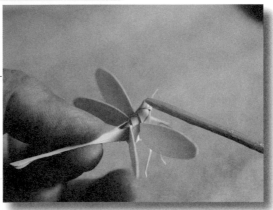

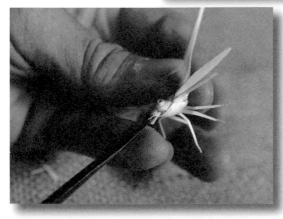

17. STEP

修剪出口器的部分。

製作步驟

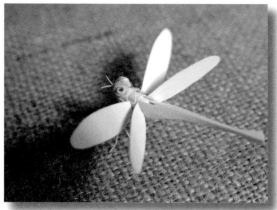

18. STEP

完成一隻蜻蜓。

19. STEP

將蜻蜓黏在一片葉脈上（將落葉泡在水裡數日，待葉片腐爛，再以牙刷清除腐爛的部分，留下葉脈。做好的葉脈可以浸泡在加了一點樹脂的水溶液中，以增加韌性）。

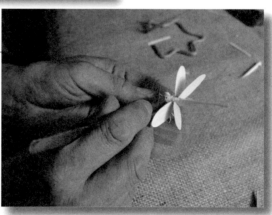

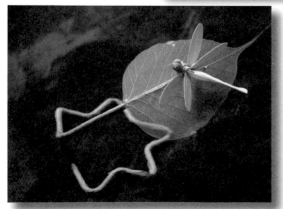

20. STEP

再將葉脈黏在花藝鐵絲上，鐵絲可任意塑形，即為一件栩栩如生的擺飾。

作品示範：玫瑰花

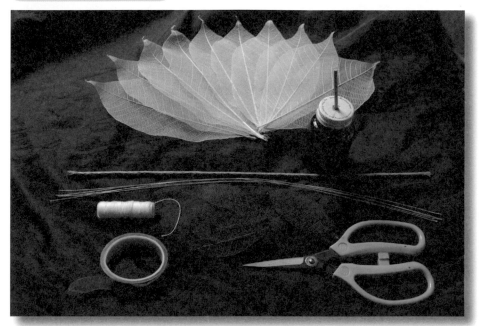

準備材料：

- 葉脈（以玉蘭花的葉子較佳）　　■花藝鐵絲　　■花藝膠帶
- 棉線　　■剪刀　　■美工刀　　■強力膠

製　作　步　驟

1. STEP

將一片葉脈對摺，再如圖從中間彎折下來。

製

作

步

驟

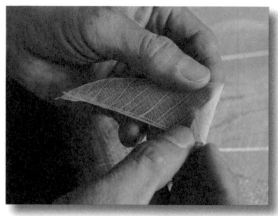

2. STEP

旋轉成花苞的形狀。

3. STEP

底部用棉線綑綁固定。

4. STEP

再對摺一片葉脈，包在外圈。

5. STEP

底部同樣用棉線綑綁固定。

6. STEP

用相同的方法包幾片葉脈；每包一層，都要記得將開口與上一層葉脈的開口交錯。

7. STEP

將底部做適度的修剪。

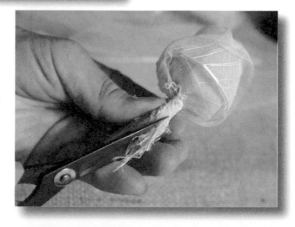

製作步驟

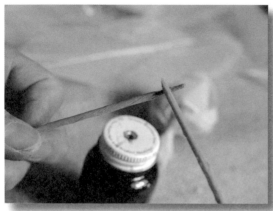

8. STEP

將花藝鐵絲的一端削細，塗上強力膠。

9. STEP

鐵絲穿進花的底部，再用棉線加強固定。

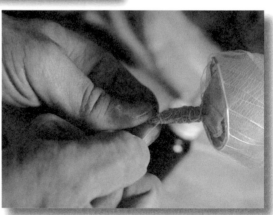

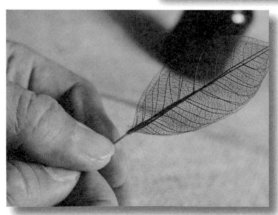

10. STEP

兩片大小相同的葉脈，上下黏在一根細鐵絲上，一共做3組。

Bark

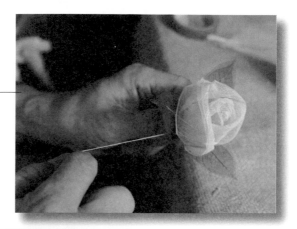

11. STEP

用棉線綑在花的下方。

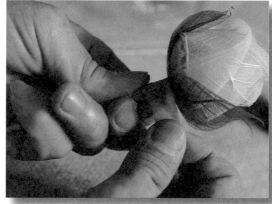

12. STEP

花萼部分用膠帶黏好。

13. STEP

再固定葉片，並彎折鐵絲做裝飾。

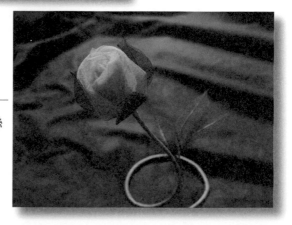

製作步驟

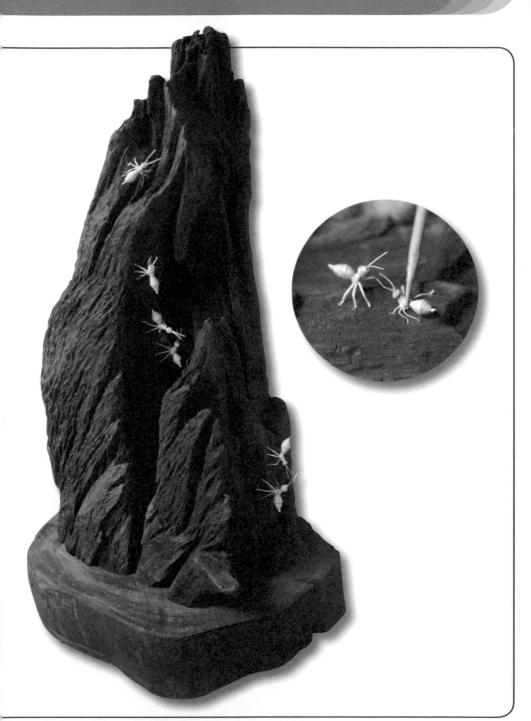

玩「皮」達人　40

作·品·欣·賞

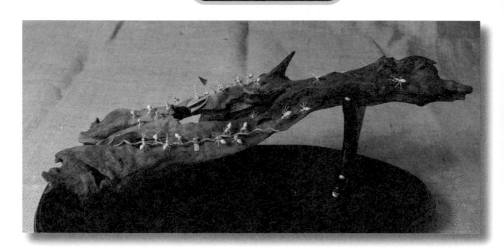

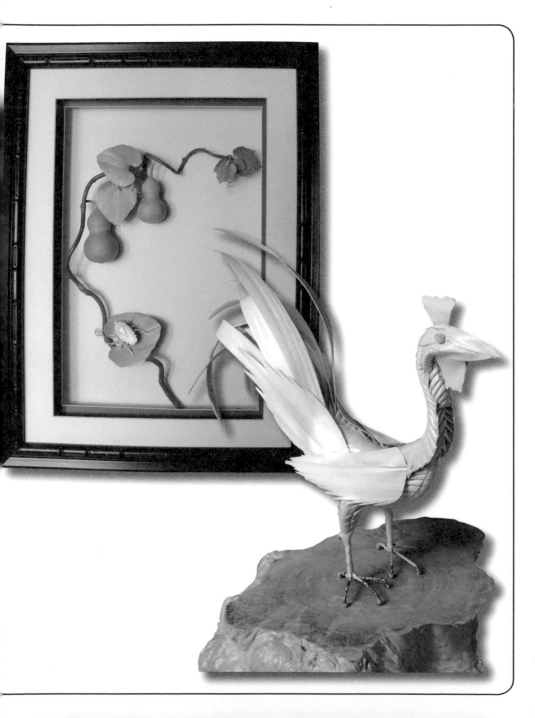

鐵鋁罐拼貼出九份之美
Iron and aluminum cans ◎胡達華

他將童年的九份，
用鐵鋁罐碎片一一拼貼出來；
這些不僅是他的藝術創作，
更是他最珍惜的記憶拼圖。

　　美麗的九份山城，是許多藝術家啟發源源不絕靈感的地方；對於釘畫家胡達華來說，這裡更是他從小生長的故鄉，有著濃得化不開的情感。

　　沒有看過胡達華作品的人，可能不知道什麼是釘畫；其實，在他之前，的確沒有人嘗試過這樣的創作。他將一個個鐵鋁罐剪碎，利用罐子本身的豐富色彩，拼貼出一幅幅令人歎為觀止的作品；遠看光影錯落，宛如一幅色彩濃烈的油畫。他的創作主題只有一個，就是他的故鄉──九份。

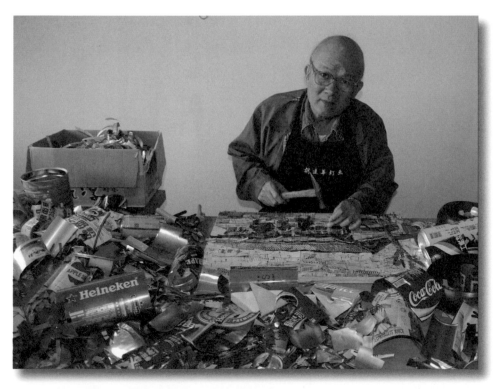

◆金屬零件啟發聯想

生於九份、長於九份的胡達華，雖然因為工作的關係，目前住在台北市，但老家的房子還在，故鄉的一切也經常召喚著他。

十幾年前，九份老家進行翻修整建；完工之後，他將父親的字畫掛在牆壁上。但是，滿牆字畫未免單調；而且，九份多雨，字畫容易受潮。這時，他看見遍地的鉚釘、螺絲帽及鐵條等金屬零件，忽然靈機一動；便將這些原本要掃除的金屬零件全都收集起來，以九份的風景為主題，拼貼了幾張作品，用來裝飾自家的牆面。

原本只是好玩性質，沒想到愈做愈有興趣，所使用的材料更延伸到鐵鋁罐；他將鐵鋁罐剪成許多碎片，用釘子將碎片一一釘在木板上，創造出具有油畫效果的釘畫作品。

◆最珍惜的記憶拼圖

他的作品以四、五〇年代的九份為主題；「這些年來，九份的觀光化腳步太快，以前的風貌都快要不見了，所以我想用自己的方式將它保存下來。」不管是隨陰晴變換的山景、行駛中的輕便車、補破碗的行業、賣雜貨的貨郎、晾晒在路邊的蚊帳或棉被……胡達華將童

年的九份，用鐵鋁罐碎片一一拼貼出來；這些不僅是他的藝術創作，更是他最珍惜的記憶拼圖。

　　有一次，他受邀到慈濟的環保站現場示範釘畫，並首次以環保站為題，創作了唯一一幅九份以外主題的作品；這幅作品，現在就掛在他位於九份的工作室裡。這一片片鐵鋁罐材料，所呈現的畫面是身著藍天白雲制服、正在為環保站活動忙碌進出的志工，特別具有意義。

◆台灣製造，絕無分號

　　自從開始創作釘畫以來，再也沒有任何一個鐵鋁罐從胡達華的手中送到資源回收場；因為，他自己的工作室就是一個回收站。「左鄰右舍會自動把鐵鋁罐送到我這裡來；還有從外地包車上來旅遊的人，有時也會送給我整袋回收的鐵鋁罐；所以我從來不缺創作的材料。」

　　他把剪碎的鐵鋁罐以顏色分門別類；需要用哪一種顏色時，就能很方便取用。很多人都是在看到他的創

作之後，才驚訝於：原來平凡無奇的鐵鋁罐，竟然有這
麼多種顏色！此外，拼貼的難度往往高過於筆畫；一個
簡單的線條，甚至得拼上個一、兩天；而一幅作品的完
成，總得耗時兩週到數月不等的時間。

　　值得一提的是，他還會特別將罐上印有和台灣相關
字樣的部分剪下，例如「台灣啤酒」、「Formosa」、
「台北」、「高雄」等字樣，然後拼貼在畫面中。他的
作品曾數次送到國外展覽；他很自豪地說，任何人一看
就知道這是台灣做的，只有台灣才有！

作品示範：釘畫花　　攝影／顏明輝

準備材料：

■廢鋁罐　　■剪刀　　■鐵釘　　■鐵鎚
■透明噴漆　■木板　　■畫框

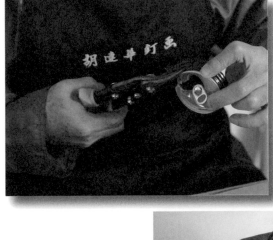

1. STEP

將鋁罐剪成細條狀。

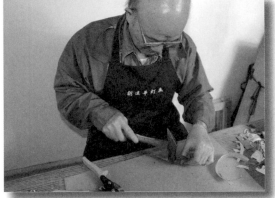

2. STEP

用鐵鎚稍微敲平。

3. STEP

將鋁片收集起來備用。

製
作
步
驟

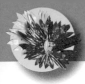

4. STEP

取要用的顏色剪碎。

5. STEP

釘在木板上,先釘入一
半深就好。

6. STEP

再釘其他的顏色。

Iron and aluminum cans

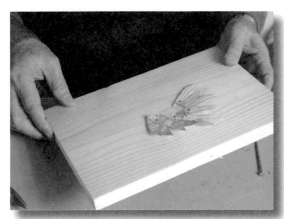

7. STEP

也是先釘一半深就好。

8. STEP

確定好位置，再將釘子
整個釘下去。

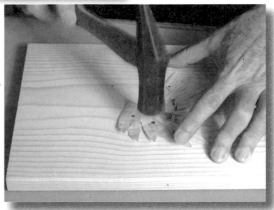

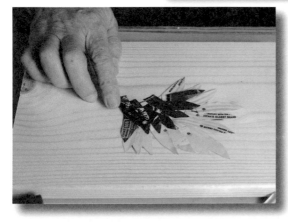

9. STEP

其他顏色也是以相同方
法固定。

製作步驟

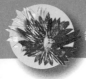
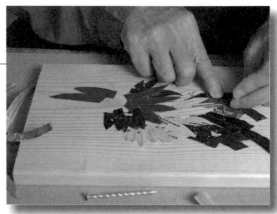

10. STEP

確定好位置,再將釘子
整個釘下去。

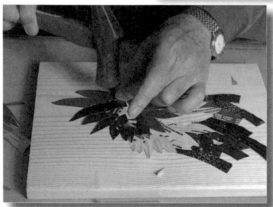

11. STEP

完成主體部分。

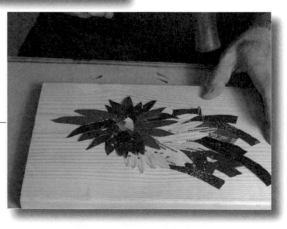

12. STEP

釘上背景,交錯的地方
可以用鐵釘稍微挑起,
增加立體感。

Iron and aluminum cans

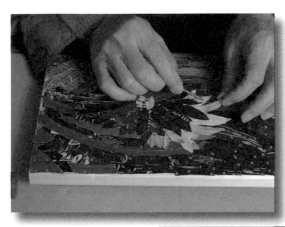

13. STEP

完成圖案。

14. STEP

噴上透明漆。

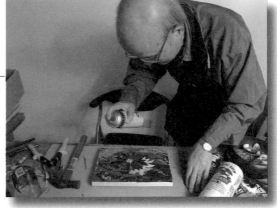

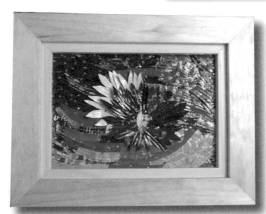

15. STEP

加上畫框後便大功告成。

製

作

步

驟

作·品·欣·賞

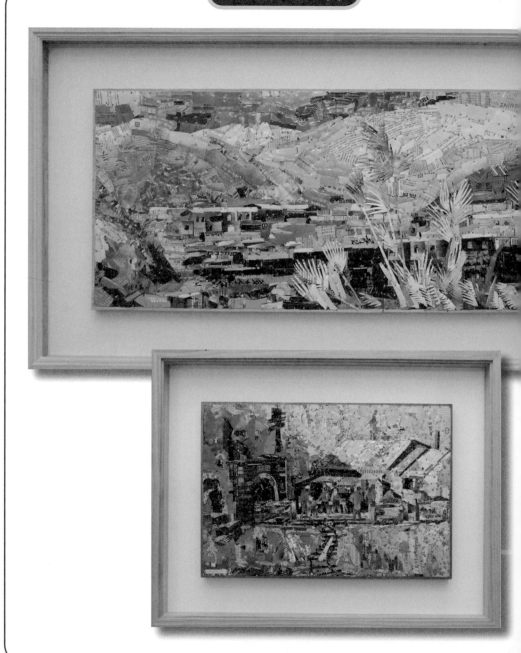

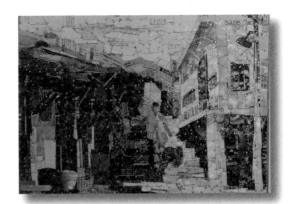

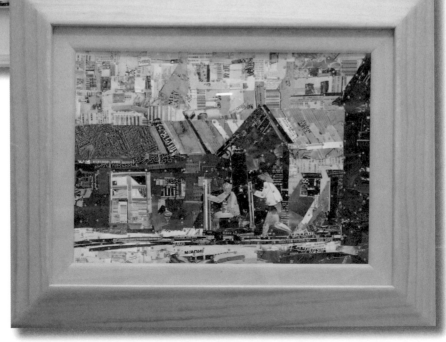

「樂色」也可以這麼美麗

Discarded garbage

◎連苑伶

運用身邊唾手可得的廢棄素材，
便可製作出各種裝飾品或實用物品；
只要想得到的，通通有辦法用垃圾做出來。
這就是教人為之驚豔的「樂色美學」！

　　「哇！好漂亮的娃娃呵！」「這些模特兒身上穿的禮服都很別緻耶！」走進台北市環保再生創意協會，看著琳瑯滿目的藝術品，竟不可自己的驚呼連連。

　　理事長連苑伶說：「這些全都是用垃圾做的。」

　　「怎麼可能？」

　　「想不到吧！請仔細瞧瞧。」

　　果然，娃娃身上穿的衣服都是一些剪剩的碎布縫製而成；弧線優美的蕾絲，竟是金莎巧克力的包裝紙。沒錯，這些都是許多人眼中的垃圾；但慧眼獨具的連苑伶，靠著一雙巧手，不花一毛錢，就將垃圾搖身一變，成為不遜於芭比娃娃的作品，任誰看到都會忍不住驚嘆。

◆娃娃造形百百種

　　學服裝設計的連苑伶，更為娃娃創作百變造形－－有天真無邪的天使、歐洲古典美女、戴墨鏡的嘻哈小子、也

有慈眉善目的玉面觀音⋯⋯琳瑯滿目，讓人眼花撩亂。這些娃娃還曾經是二〇〇四年祝賀總統就職的禮物呢！它們的身價已無法用金錢來衡量。

　　二〇〇七年六月，台北市環保局主辦了一場「環保創意樂色show」，會中十位服裝模特兒，全是台北市赫赫有名的女議員；她們不分黨派，穿著禮服走上伸展台。全場來賓都目不轉睛地對她們行「注目禮」；因為，她們身上的禮服真是令人驚艷－－有展現冷豔造形的排油煙管裝、帶著大地色彩的落葉裝、融入幾何趣味的紙盤刀叉裝，還有繽紛如燦放花朵的塑膠袋裝⋯⋯

　　難以置信的是，這些華麗的禮服，全部都是連苑伶親手用廢棄物做的。把廢棄物穿上身，連苑伶不是第一個發想者；但可以讓人穿得這麼美麗，她應該是國內第一人吧！

◆和孩子一起走入創作世界

　　連苑伶是和孩子一起走入娃娃創作的世界。數年前，上國小的孩子班上需要家長參與說故事義工；不擅於說故事的她，想到自己的專長是服裝設計，便運用一雙巧手，從身邊容易取得的保特瓶、蛋殼、零碎的布料等素材，教孩子們創作保特瓶娃娃。

　　娃娃的做法很簡單：將保特瓶和蛋殼黏接在一起，

便輕輕鬆鬆地完成一
個娃娃的身體；然後
用碎布、包裝紙，替
娃娃穿上美麗的衣
服，再用筆在蛋殼上
畫眼睛和嘴巴，獨一
無二的保特瓶娃娃就
大功告成了。

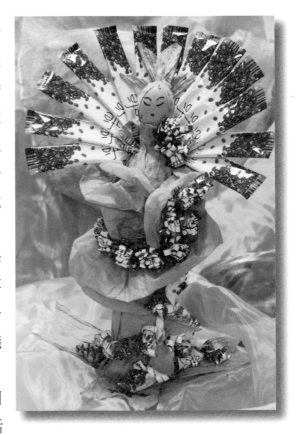

　　她的娃娃教學
不僅受到孩子們的喜
愛，連家長也跟著一
起學。許多媽媽提議
和她共同組成協會，
向其他學校及社團
推廣這個有意義的活
動。在這群媽媽的催生之下，台北市環保再生創意協會
於二〇〇五年成立，由連苑伶擔任理事長。她們的足跡
遍及各國中小學、媽媽成長團及社區大學，推廣活動進
展得非常成功。

　　連苑伶的美麗驚嘆號不只有娃娃，她還創造了更多
的「垃圾美學」，將身邊唾手可得的廢棄素材，製作出
各種裝飾品或實用物品，包括抱枕、面紙盒、門簾、圍

巾、風鈴、燈飾、背包……只要想得到的，她通通有辦法用垃圾做出來；而且，就像她的娃娃那般讓人驚豔——你完全不會想到她所用的材料竟然是垃圾。原來，在她的字典裡，根本沒有垃圾，只有「樂色」！

作品示範： 保特瓶娃娃　圖片提供／連苑伶

準備材料：

■保特瓶　　■蛋　　■湯匙　　■碗　■熱融膠槍
■雙面膠帶　■剪刀　■光碟片　■舊衣服的袖子
■黑色的彈性布或絲襪■緞帶　　■金莎巧克力紙數張

A. 娃娃的身體

1. STEP

準備保特瓶、蛋、湯匙、小碗

2. STEP

用湯匙柄在蛋的頂端（較尖的一端）輕輕敲一個洞。

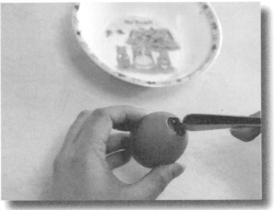

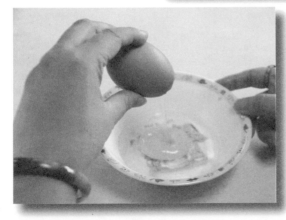

3. STEP

將蛋汁倒進碗裡。

製 作 步 驟

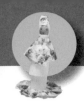

STEP

把蛋殼洗淨；等乾了之後，將有破洞的一端朝向瓶口，用熱融膠固定。

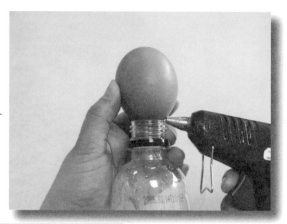

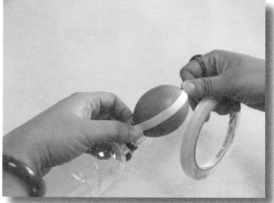

STEP

在蛋殼－－即娃娃的頭上黏一條長的雙面膠帶，將頭分為臉及後腦勺兩部分。

STEP

在後腦勺也黏兩條雙面膠帶。

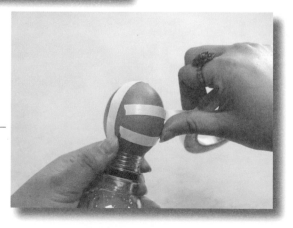

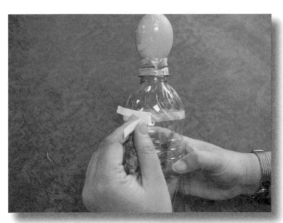

B. 娃娃的造形

可以依個人的喜好及任何材料搭配創作

1. STEP

在保特瓶的上方,如圖示黏上一圈雙面膠帶。

2. STEP

用熱融膠將保特瓶底部固定在光碟片上。

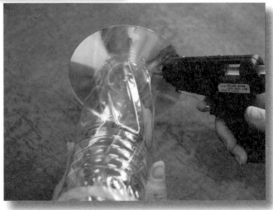

3. STEP

將舊衣服的袖子套在保特瓶上。

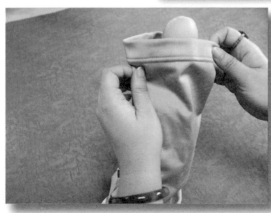

製作步驟

STEP 4.

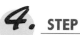

剪一段黑色的彈性布或
絲襪。

STEP 5.

套在娃娃的後腦勺，整
理出喜歡的造形，用熱
融膠固定。

STEP 6.

再剪一段黑色的彈性布
或絲襪，打一個單結，
看起來像蝴蝶結。

7. STEP

用熱融膠固定在頭部。

8. STEP

將頸部的袖口部分捏出皺褶造形。

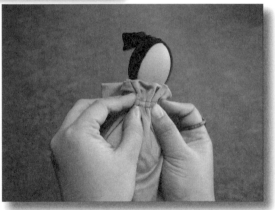

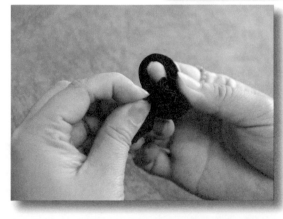

9. STEP

緞帶摺起約5公分，用雙面膠帶固定後，以熱融膠繞貼於頸部。

製作步驟

10. STEP

金布對折裁成5公分寬。

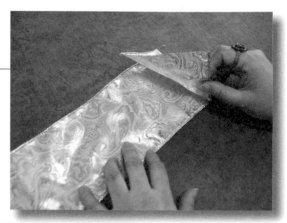

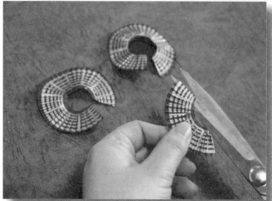

11. STEP

剪掉金莎巧克力紙的圓心部分。

12. STEP

分別用熱融膠黏貼於身體各處。

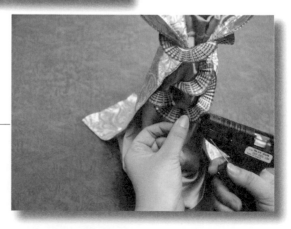

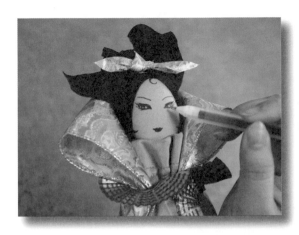

13. STEP

剪一小段緞帶綁在娃娃的頭髮上,並畫上喜歡的表情。

14. STEP

「金色女王」大功告成。

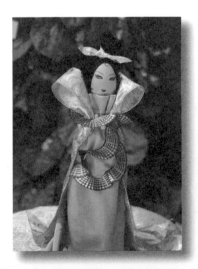

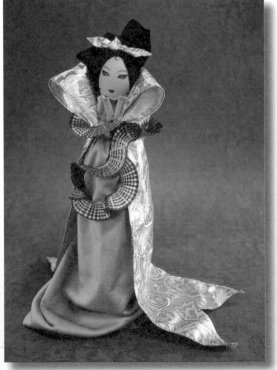

製作步驟

作品示範：　報紙發票繡球花

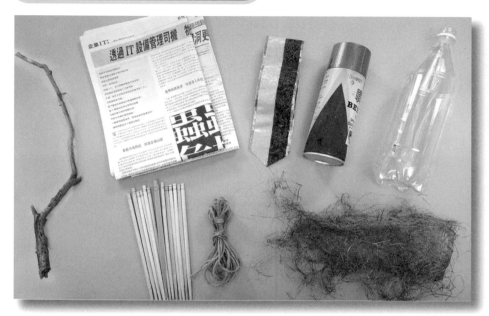

準備材料：

- 報紙或發票
- 保特瓶
- 噴漆
- 枯枝
- 緞帶
- 碎紙絮
- 免洗筷
- 麻繩
- 釘書機

製 作 步 驟

1.

STEP

將報紙剪成發票大小的長條狀。

2. STEP

從底部開始向上捲。

3. STEP

在一端捏一下。

4. STEP

用釘書機固定,並整理
出花苞的模樣。

製
作
步
驟

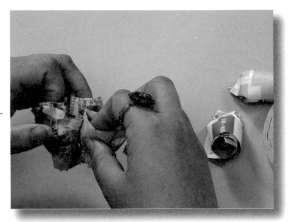

5. STEP

用同樣方式製作數個花苞，5個一組黏在一起。

6. STEP

將數組花苞組合在一起，直到成為圓球狀。

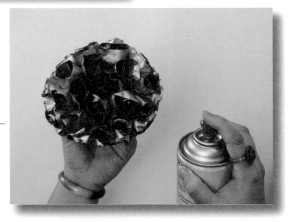

7. STEP

噴上喜歡的顏色。

Discarded garbage

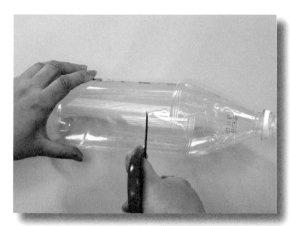

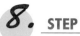

8. STEP

將一個保特瓶從中間剪開。

9. STEP

中間塞舊報紙。

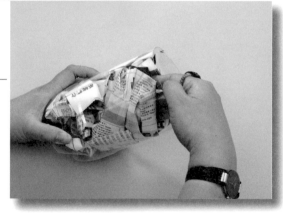

10. STEP

用麻繩將免洗筷以頭尾交錯的方式，一支支串起。

製作步驟

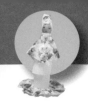

11. STEP

上下都串好，然後用做好的竹簾將保特瓶包起來。

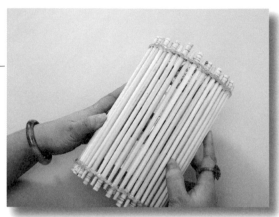

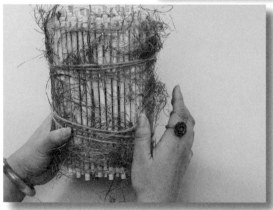

12. STEP

用碎紙絮裝飾外觀，再以麻繩綑綁固定。

13. STEP

將紙花球黏在枯枝頂端。

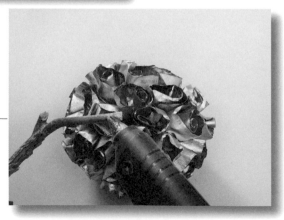

Discarded garbage

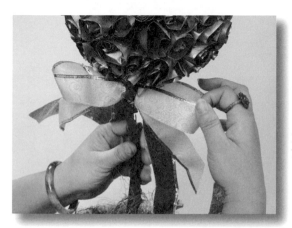

14. STEP

另一端插入做好的花
盆，並打上蝴蝶結裝
飾。

15. STEP

作品完成！

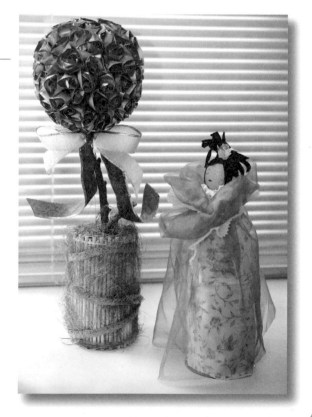

製　作　步　驟

作品示範：**鞋盒面紙盒**

準備材料：

■鞋盒　　■購物塑膠袋　　■雙面膠帶　　■緞帶　　■剪刀

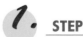 **STEP**

將塑膠袋的底部和側邊
剪開。

2. STEP

摺出比鞋盒上下高度各多2公分的寬度，裁下兩個長條。

3. STEP

在鞋盒的四邊上下黏上雙面膠帶。

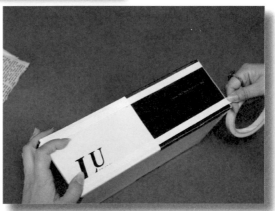

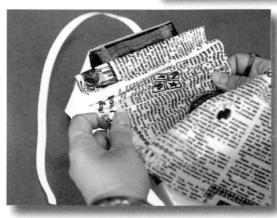

4. STEP

將裁下來的塑膠袋長條，以一面打摺、一面黏貼的方式固定在鞋盒上。

製

作

步

驟

5. STEP

四面都黏好之後，在鞋盒開口邊緣內也黏上雙面膠帶。

6. STEP

將多出來的塑膠袋邊緣向內黏住固定。

7. STEP

底部四邊也黏上雙面膠帶。

8. STEP

裁一塊大小相同的塑膠袋黏在底部。

9. STEP

從鞋盒蓋子的反面中間割一塊寬2.5公分、長14公分的洞口。

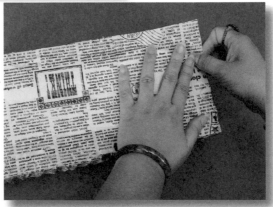

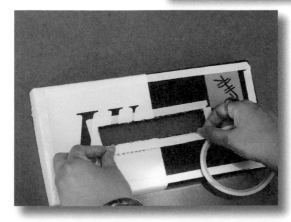

10. STEP

在蓋子的邊緣及內側、洞口四邊，分別貼上雙面膠帶。

製作步驟

11. STEP

邊緣貼上長條形塑膠袋。

12. STEP

邊緣向內摺，固定黏好。

13. STEP

裁兩塊約盒蓋一半大小的塑膠袋，以一面打摺、一面黏貼的方式，先固定在盒蓋上的半邊。。

Discarded garbage

14. STEP

再以同樣方式黏另一邊，並將邊緣多出來的部分向內黏摺。

15. STEP

打兩個蝴蝶結，固定在盒蓋上做裝飾。

16. STEP

作品完成！

製作步驟

作·品·欣·賞

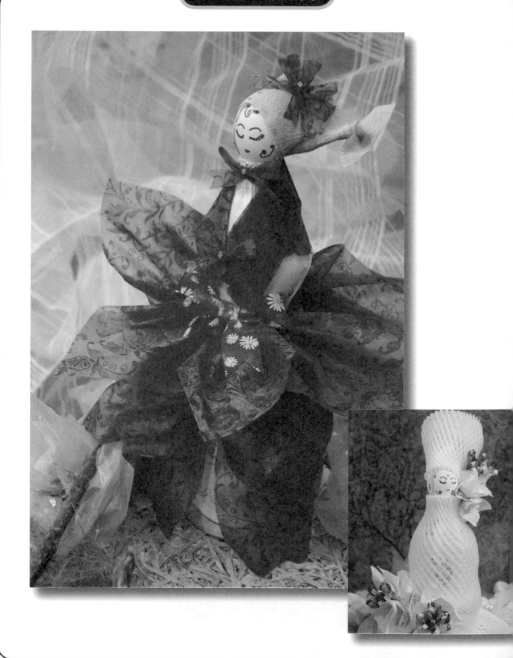

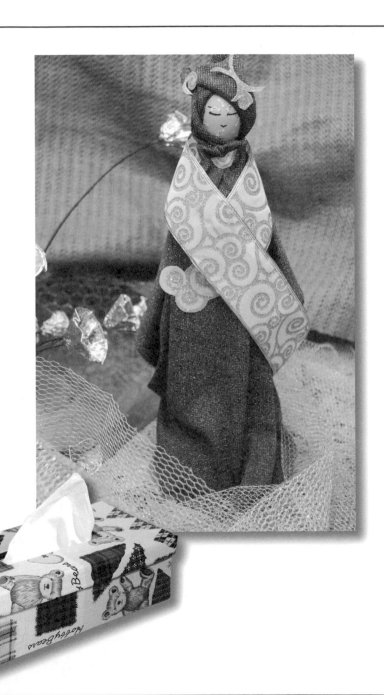

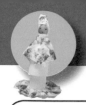

作·品·欣·賞

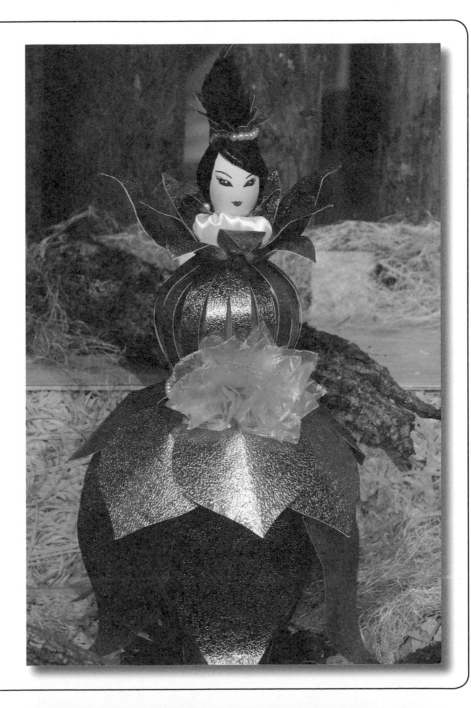

碎布成就的夢　◎彭俊淘
Rags

一些剪剩的零頭碎布，
就能夠縫製卡哇伊的布娃娃。
只要有興趣、會拿針線，
便可以成就自己的夢！

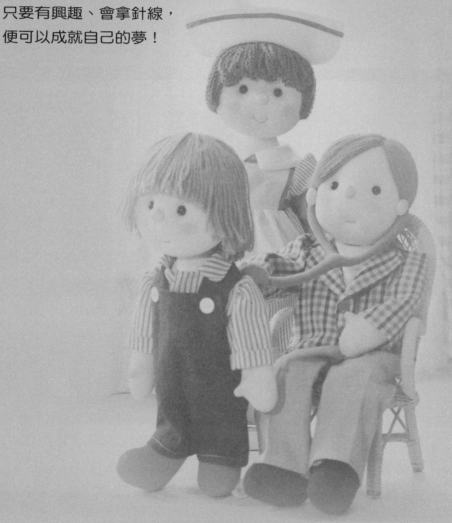

　　「我做了二十多年的布娃娃！」已經當爺爺的彭俊淘，手上拿了一個精緻的布娃娃說道。

　　「布娃娃不是女孩子的玩意兒嗎？」也許不少人心裡這麼疑惑著。不過，在看到彭俊淘之後，你將大為改觀；原來，喜歡布娃娃的人不分男女老少。從他身上還可以發現，一些剪剩的零頭碎布，不僅能夠縫製布娃娃，還能改變他的人生、成就許多人的美夢！

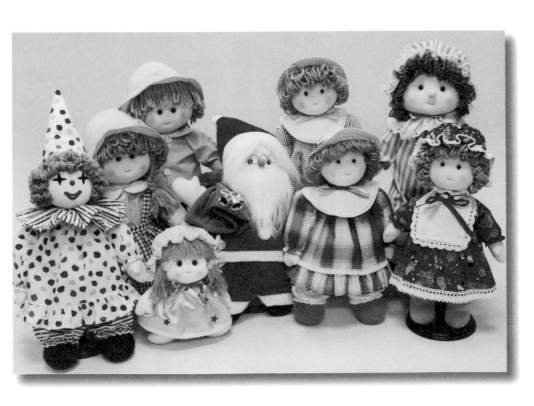

◆啟動娃娃夢工場

　　童年時，彭俊淘看母親用針線及裁縫車，輕輕鬆鬆地就能變出各種衣物、書包；驚奇之餘，經常趁母親不在的時候，偷偷玩她的裁縫車。沒想到，這一玩竟然玩出興趣；直到踏入社會，他的工作都與裁縫脫離不了關係。

　　彭俊淘原本從事家居裝潢，同時兼賣布料。後來，認識車縫窗簾布的太太，兩人結婚之後開了一間裝潢店，專門幫顧客訂製。由於店裡經常有很多剪剩的碎布，丟了可惜，留著又不知道能做什麼；於是，太太便拿來縫製布娃娃，有的做給女兒玩，有的擺在店裡的玻璃櫥窗當裝飾。

　　他們的店門外剛好設有公車站；許多等公車及路過的人，看見櫥窗裡的布娃娃，都會忍不住停下腳步，駐足觀賞許久；還有很多人進入店裡詢問是否可以購買。就這樣一傳十、十傳百，這些零頭碎布意外開啟了他們的布娃娃生意。

　　一九八〇年，一位新加坡華僑回國歡度國慶，看見這家布娃娃夢工場，便開出台幣十萬的月薪，請他們到新加坡發展。他們在新加坡待了七年；這段期間，彭俊淘不僅設計及生產布娃娃，也向國外的技術人員學習，使他們的布娃娃工藝愈做愈精緻。

◆讓更多人成就美夢

　　回國之後，彭俊淘遇到很多打算移民海外的朋友，希望向他學習一技之長，好在人生地不熟的異鄉拓展人際關係。

　　他回想起當年孩子還小時，他們經常送自己做的娃娃給孩子的朋友；當孩子收到禮物的雀躍神情，以及家長特地登門道謝的情景，至今仍難以忘懷。於是他在自己的家裡教學；後來，果然有學員在美國憑著這門手藝闖天下，在異鄉扎下事業的根基。

　　他的布娃娃教學大獲好評。後來，學生實在太多，空間無法容納，所以又另外開設工作室，並將課程做有系統的規畫，讓不同程度的學員都有適合自己的班別。

　　在他的學員中，從國小五年級到高齡八十六歲的阿嬤都有，並且包括了學生、老師、醫生、律師、家庭主婦、老外等各階層人士；不只有女生，許多男生也來學做布娃娃。「只要有興趣、會拿針線，都可以成就自己

的夢。」彭俊淘說道。

　　一頭栽進布娃娃的世界超過二十年。雖然後來為了量產及教學的需要，必須採用特別購置的布料及其他材料；但他從來沒有忘記，當初是以零頭碎布縫製的娃娃，開啟了他們的夢工場。現在，他還是會拿起剪剩的布和各種回收的資源，做娃娃給孫子當玩具呢！

作品示範：養樂多瓶娃娃　攝影／顏明輝

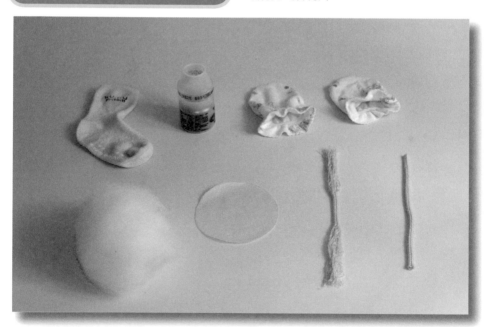

準備材料：

■養樂多瓶　　■嬰兒襪子　　■嬰兒手套　　■布　　■棉花
■針線　　■購物提袋的提繩　　■剪刀　　■筆

1. STEP

將圓形的白布沿邊緣距離3公分,以平針一上一下縫一圈。

2. STEP

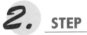

中間塞棉花,把線收緊,做成圓球狀。

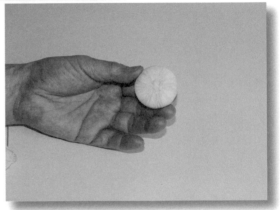

3. STEP

用針將購物提袋的提繩兩端鬆開,當成頭髮。

製
作
步
驟

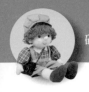

4 STEP

頭髮縫在頭上，再畫眼睛和嘴巴。

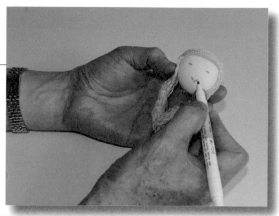

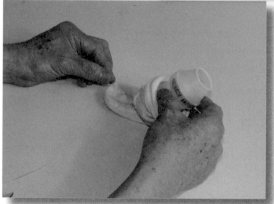

5. STEP

將養樂多瓶塞進一隻嬰兒襪裡。

6. STEP

襪子的開口部分向內塞進瓶口。

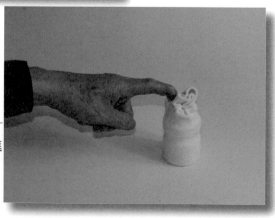

Rags

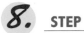 **STEP**

將娃娃頭部固定縫在瓶口上的襪子。

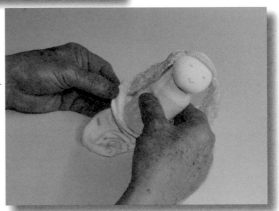

8. **STEP**

再把身體套進一隻嬰兒手套裡。

 STEP

在另一隻嬰兒手套的一半處，用平針一上一下縫好。

製作步驟

10. STEP

先拉緊打結，再翻過來
就成為一頂帽子。

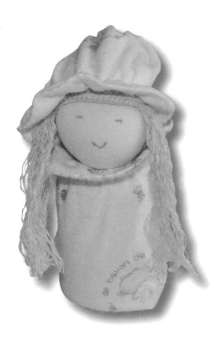

11. STEP

幫娃娃戴上帽子，用針
線固定好。

作品示範：**布娃娃**

準備材料：
■布　　■棉花　　■針線　　■舊毛線　　■剪刀　　■筆

 製 作 步 驟

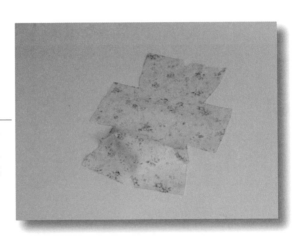

1. STEP

按照紙型一(見92頁)剪
一塊布，翻到反面，再
將紙型上標示的A、B處
縫合。

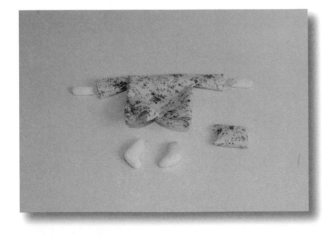

2. STEP

對摺，除了袖口及褲管
的部分，將其他邊緣縫
合。並按照紙型二(見
93頁)剪下手腳部分，
將邊緣縫合，中間塞棉
花。另外再縫一個如圖
右下的小布包，中間塞
棉花和一些米；這是要
放在娃娃身體臀部裡，
讓它可以坐起來。

製

作

步

驟

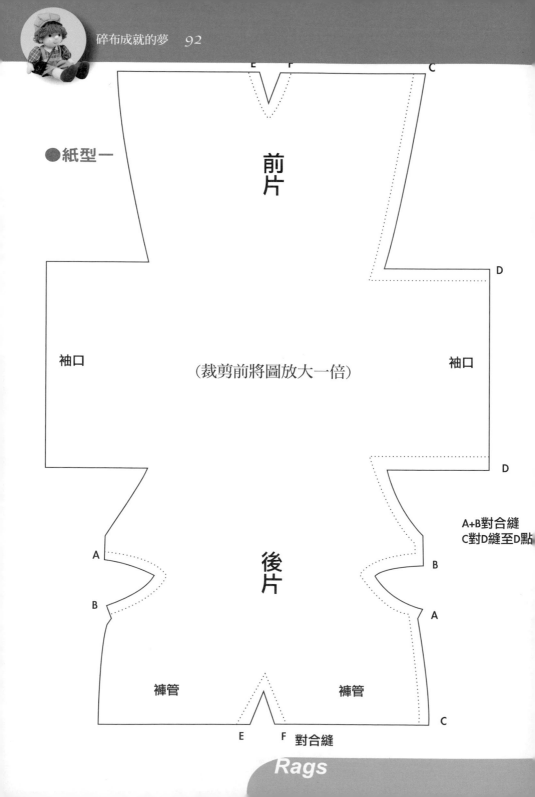

●紙型一

前片

（裁剪前將圖放大一倍）

袖口　　　　　　　　　　　　　　　　　　　袖口

E　F　　　　　　　　　　　　　　　　　　C

D

D

A+B對合縫
C對D縫至D點

A

B

B

A

後片

褲管　　　　　　褲管

E　　F　對合縫

C

Rags

●**紙型二** （裁剪前將圖放大一倍）

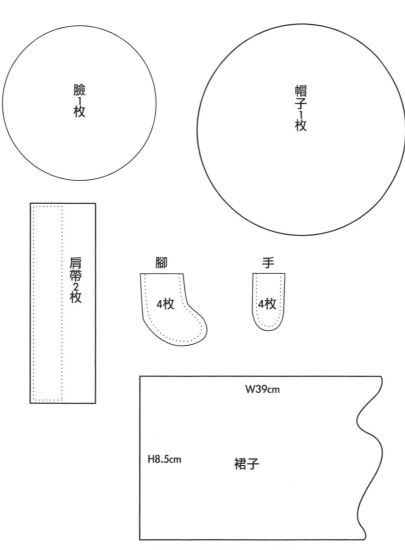

臉
1
枚

帽子
1
枚

肩帶
2
枚

腳
4枚

手
4枚

W39cm

H8.5cm　裙子

請自行裁剪至39×8.5公分

製
作
步
驟

 STEP

再將手腳和身體縫合，
身體裡面塞棉花和小布
包。

 STEP

在做好的娃娃頭部畫眼
睛和嘴巴的位置，從後
面向正面穿針縫眼睛。

 STEP

針穿到正面之後，用一隻
拇指壓住針的末端，另一
隻手將線在針上繞6圈。

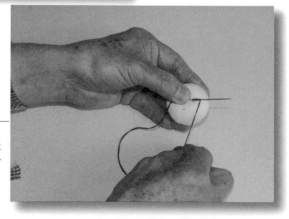

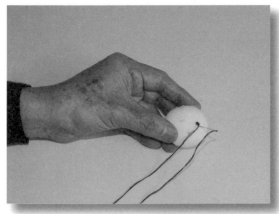

6. STEP

再壓住線圈，把針抽出，從另一端扎針到頭部後方打結固定。

7. STEP

以同樣的方法完成另一隻眼睛和嘴巴。

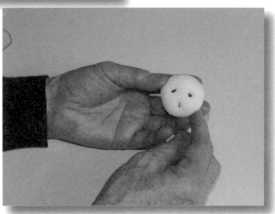

8. STEP

把舊毛線縫在頭上當頭髮，可以先從中間固定。

製作步驟

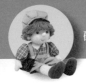
9. **STEP**

用剪刀修整頭髮。

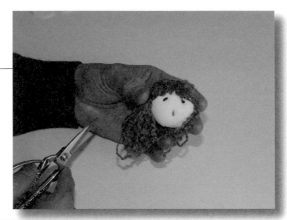

10. **STEP**

按照紙型二剪下兩片肩帶，對摺縫合，固定在娃娃的身體上。

11. **STEP**

按照紙型二剪下帽子，可加花邊做裝飾，再沿邊緣進來1公分的地方以平針縫好縮緊。

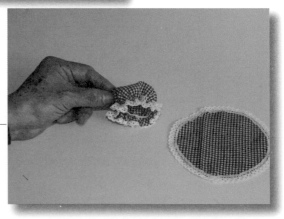

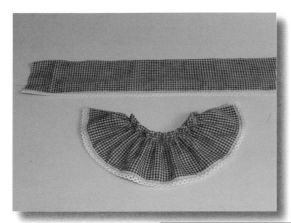

12. STEP

按照紙型二剪下裙子，
下面縫花邊，上面以平
針縮緊。

13. STEP

縫上裙子和花邊。

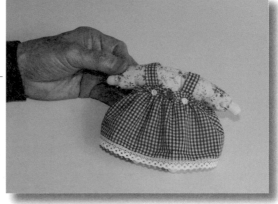

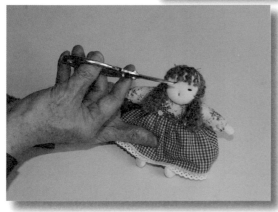

14. STEP

縫上頭部，再修整一次
頭髮。

製

作

步

驟

15. STEP

將帽子縫上。

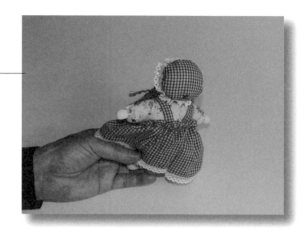

16. STEP

大功告成！

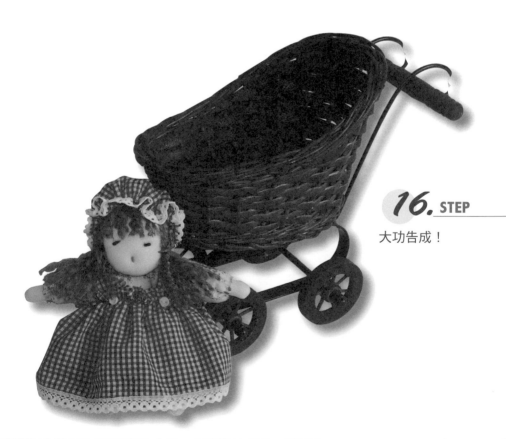

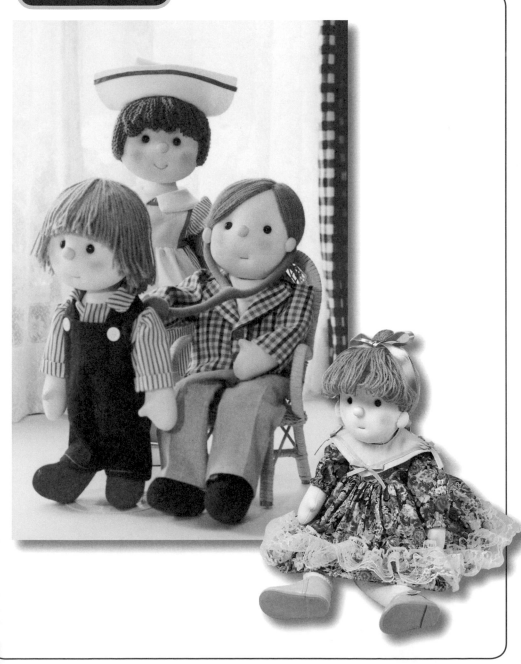

作・品・欣・賞

Fresh flowers

隱含佛法的藝術創作

Used tires

◎陳勝隆

回收的創作素材，不該被視為廢棄物；
而且，這種機器無法大量複製、
且充滿愛物惜物深刻意涵的美感，
特別適合與佛法的理念結合。

　　在慈濟中山聯絡處二樓的靜思小築裡，幾盞美麗的燈具，吸引來訪者不由得多看幾眼；將電源打開之後，暈黃的燈光使書軒的一角頓時透顯，內心的角落彷彿也被照亮了起來。

　　「真有氣氛！」許多人沉浸在燈光營造的氛圍裡；完全沒有想到，這些燈具全部都是用酒瓶、咖啡麻布袋及金屬條製成的。創作者陳勝隆師兄有其獨到的見解：「一般人常說這是廢物利用，或形容是『化腐朽為神奇』；但我一點也不認為它們是廢棄物，它們也沒有腐朽。」

◆資源不是廢棄物

在各種回收的的素材當中，陳勝隆最青睞的材料之一是酒瓶。他認為，各國酒廠挖空心思所設計的酒瓶，本身的價值並不亞於內容物；但許多人喝完之後便棄置，其實是一種浪費。其他像是盛裝咖啡豆的麻布袋、裝潢工程剩下不用的金屬條，也都是可以再利用的資源，不應該被視為廢棄物。

在他的創作之中，有一盞利用陶碗做燈罩的燈具，碗看起來很簇新，不像曾經使用過。「只有這個碗是買來的，」陳勝隆說，「它的底座傾斜，沒有辦法擺正，是個瑕疵品；店家說，如果連便宜賣都賣不掉的話只好丟棄。我把它買了下來，做成燈具。」

◆以物象來表現佛法

由於天生的藝術才華，陳勝隆的創作無論在作工及造形上，都不亞於市面上的精緻產品，更多了幾分手作的溫潤感。這種機器無法大量複製、且充滿愛物惜物深刻意涵的美感，特別適合與佛法的理念結合。

「我是從手語課得到的啟發。」從小就喜歡藝術創作的陳勝隆，雖然本身的工作與創作無關，卻從來沒有間斷對藝術的喜好。他曾在慈濟上手語課；課程結束後，每個學員要上台用手語做成果發表。他靈機一動，

用平常最擅長的工藝創作來代替手語，結果大受好評。

他說：「我們學習用手語來表現佛法的精髓，確實有助於瞭解深奧的義理。我只是換一種方式，但同樣是以物象來表現沒有實體的佛法，希望能夠引領更多人體會慈濟的精神。」

◆傳達慈濟精神

在慈濟志業體舉辦四十一週年慶特展時，陳勝隆將布置會場的竹筒作為材料，另外加上咖啡麻布袋、以及貨車裝卸貨物時所用的木棧板，完成了一系列傳達慈濟精神的作品。

他有一件「克己復禮，民德歸厚」的木板刻字創作。據他解釋，這件作品一共有三十根竹筒，代表證嚴上人早年引領三十位弟子，以竹筒存下每天買菜的部分零錢；一點一滴匯聚，才能發展為後來的四大志業體。

竹筒下方是一塊台灣形狀的木板，象徵慈濟從台灣出發，除了關照國人，也向世界延伸。三十根直立的竹筒也代表著高聳的中央山脈，意喻慈濟志業翻山越嶺，不分前山後山，足跡踏遍全台；所以，這件作品也可以翻過來看，沒有正面背面之分。

竹筒向兩側排列，中央的部分代表心門，並安置了一個由八德回收站回收的時鐘，意喻上人的智慧語：

人生無時無刻都在過秒關；因此，要民德歸厚、人心安定，社會才能祥和。此外，襯墊在作品底下的麻布表示「麻煩」；意為要去除欲望，才能將煩惱放下。

最近，他將腦筋動到廢輪胎上，希望將這些不太容易再被人DIY創作的資源，賦予再利用的機會。

在不斷創作中，陳勝隆覺得自己的心漸漸寬了，這是因為受到佛法的薰陶。由於他的拋磚引玉，不少志工起而效尤，也嘗試以陶片或其他素材來表現佛法，引起許多人的共鳴。

作品示範：**輪胎裝飾**　　攝影／顏明輝

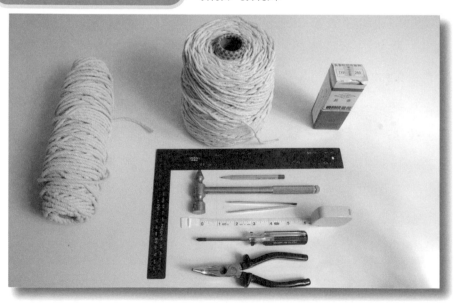

準備材料：

廢輪胎　鐵釘　鐵鎚　棉繩　老虎鉗　螺絲起子　尺

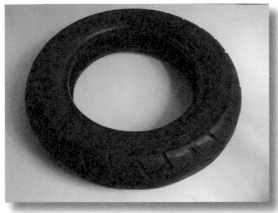

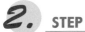

製 作 步 驟

1. STEP

將廢輪胎清洗乾淨。

2. STEP

在輪胎的四邊,分別用釘子固定棉繩。每一個固定點之間的棉繩要拉鬆一點。

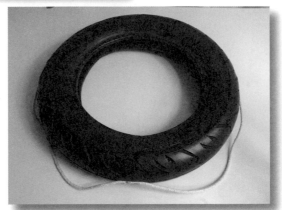

3. STEP

在固定點的地方,用棉繩纏繞。

製

作

步

驟

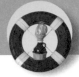
 STEP

四邊都要纏繞，做成救
生圈的樣子。

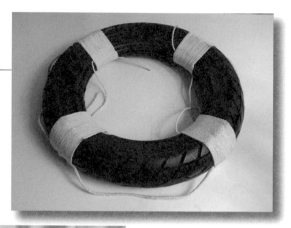

5. **STEP**

中間可以固定燈具。

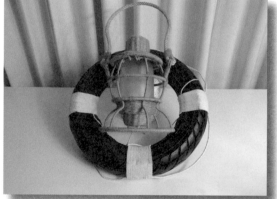

6. **STEP**

下方懸掛其他裝飾。

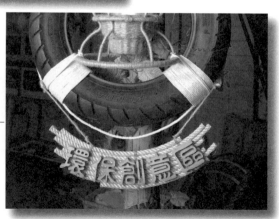

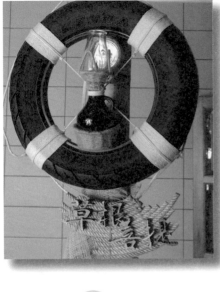

7. STEP

利用輪胎救生圈，可以創作出各種不同的作品。

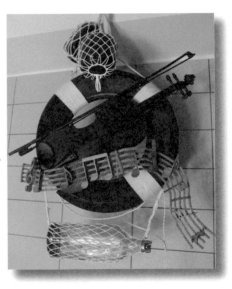

8. STEP

另一種創意的變化。

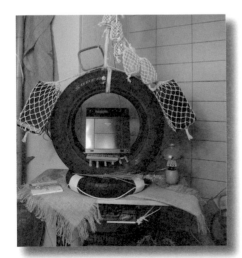

9. STEP

利用大小兩個輪胎製作的音響架。

製

作

步

驟

作·品·欣·賞

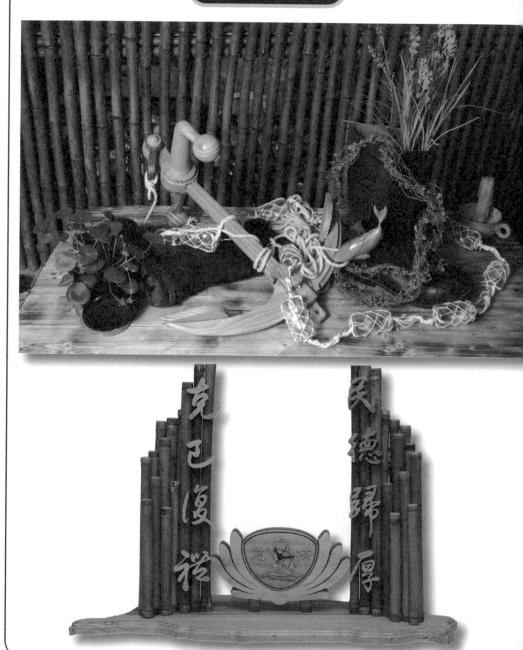

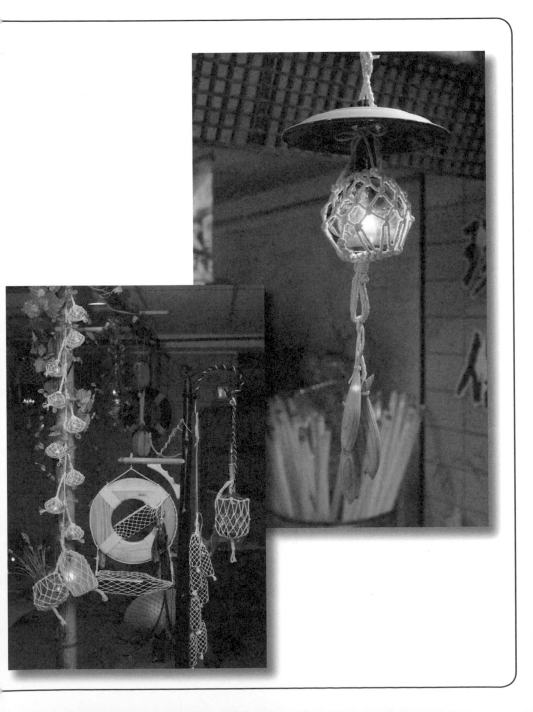

一塊肥皂，帶來社區希望

Used cooking oil

◎張月香

許多社區居民再也不買洗碗精、
沐浴乳和香皂了；
因為社區的產品好用又健康，
而且還能做環保。
小小的一塊肥皂，就能帶來希望無限！

　　每天逢用餐時間，台北的榮星社區裡，就可以看到許多小吃店正在忙碌。當川流不息的人潮散去，各種炸過食物剩下的廢油，也一鍋鍋地被倒進下水道⋯⋯

　　擔任社區幹事的張月香看到這種情形，忍不住搖頭歎氣：「廢油會汙染水源，裡面的食物殘渣也會堵塞下水道；我們這裡就曾經因為如此，在颱風期間發生淹水的狀況。」

　　她拿起一塊親手做的肥皂，外觀很像可以吃的奶油；第一次看到的人，總忍不住想接過來聞一聞。她說：「這塊肥皂，就是為了要解決這個問題才產生的。」

　　肥皂、廢油和堵塞的下水道之間，到底存在著什麼關係？

◆用肥皂洗去廢油汙染

　　大約三年前，張月香和社區理事長王進宗，看到有人利用炸過的廢油來做肥皂，便想嘗試以同樣的方法，解決社區裡的廢油問題。

王進宗表示，榮星社區鄰近濱江果菜市場，加上社區人數多達兩萬七千多人；為了因應這麼龐大的人口餐飲需求，各種小吃店、自助餐廳也多，每天的廢油量相當驚人。這些油被倒進下水道裡，再流到附近的基隆河，最後匯入大海，不僅汙染環境，也會透過食物鏈影響到許多生物，甚至是人類自身。

有了收集廢油做肥皂的想法，他們即刻開始向商家索取廢油；大家的反應不一，有的嫌麻煩，還會酌收費用。收到廢油之後，再由張月香主導，教社區居民利用工作之餘的時間製作肥皂。許多人一下班就來社區辦公室報到，捲起袖子加入動手做的行列。

◆ **家庭廢油也很驚人**

「這種肥皂洗油膩的東西特別有用，包括各種餐具、抹布、襪子等等，都可以用它來清洗。」張月香強力推銷他們做的肥皂；她並強調，由於不添加任何化學劑，對人體沒有傷害。

他們將部分肥皂回饋給提供廢油的商家；經過試用，商家都很驚訝它的洗淨力，於是逐漸由懷疑轉為認同，大部分商家都願意免費提供廢油。

直到二〇〇八年初，受到發展生質柴油的影響，每桶廢油的回收價達三百三十到三百五十元；於是，社區

製作肥皂的廢油來源，開始由商家轉向一般家庭。張月香表示，「現在餐飲業的廢油問題解決了，但一般家庭不可能收集一桶桶的油去賣。其實，家庭使用的油收集起來比餐飲業

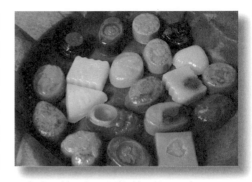

還多；因為，基於健康的因素，家裡的油通常炸過一次便不再使用。」

◆所有材料都環保健康

　　第一代的環保肥皂大受好評之後，為了讓社區的產業多元化，張月香以椰子油為主要原料，再研發出三十多種含有不同植物成分或精油、可以用來洗澡的肥皂。

　　根據用過的人表示，用她的肥皂洗澡，皮膚不會像一般的沐浴乳一樣滑滑的、好像沖不乾淨；也不會很乾澀，有滋潤的感覺。許多社區居民現在再也不買洗碗精、沐浴乳和香皂了；因為他們覺得，社區的產品好用又健康，而且還能做環保。

　　用來做肥皂的模子，也都是回收的物品。張月香和社區的居民，每次看到可以利用的容器就很興奮；不管是裝月餅的小圓盒、豆腐盒、餅乾盒等，都會特別留下來使用。最近發展出來的第三代肥皂鑲嵌在玫瑰花裡，

則是用辦活動時裝飾會場的假花，結合花形的肥皂製作而成。

　　這些肥皂不僅是社區辦活動時用來饋贈的好禮，也是最受歡迎的義賣品。社區將義賣所得全數投入老人關懷、環境綠化等公益事務，還因此於二〇〇七年獲得台北市政府社區發展評鑑甲等的佳績。

　　小小的一塊肥皂，就能帶來希望無限。榮星社區真的好神奇！

作品示範：環保肥皂　　攝影／顏明輝

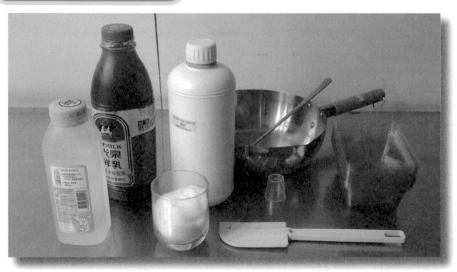

準備材料：

■一公升廢油　■300cc清水　■鍋子　■不鏽鋼匙　■量杯
■皂模　　　　■氫氧化鈉150公克和10cc香茅精油（化工行可買到）

Used cooking oil

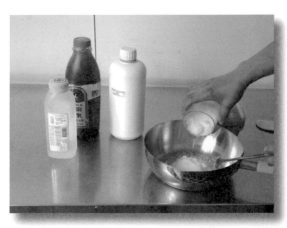

1. STEP

將氫氧化鈉倒入鍋子裡。

2. STEP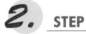

緩緩加入清水。

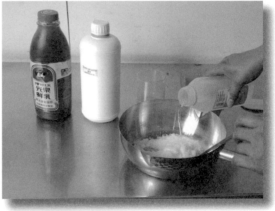

3. STEP

立刻將鍋子浸在裝了冷水的水槽裡冷卻,同時一面攪伴。(氫氧化鈉遇水會發熱,並散發出氣體;最好在通風的地方進行,或戴上口罩)

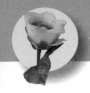

STEP 4.

等氫氧化鈉完全融解，手觸摸鍋子的溫度大約攝氏30～40度時，可以從水槽裡提起來，緩緩加入廢油。

STEP 5.

加入廢油時一面攪拌。

STEP 6.

再加入香茅精油，除去油味。

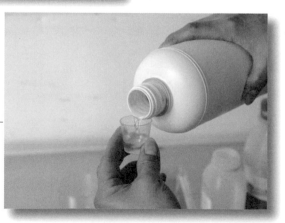

Used cooking oil

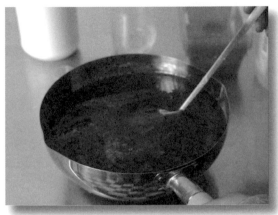

7. STEP

繼續攪拌，直到變得濃稠，用湯匙在表面寫字不會馬上散開為止。

8. STEP

倒入皂模裡。

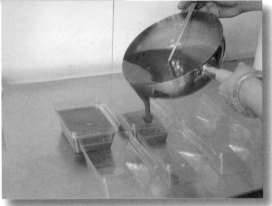

9. STEP

約一、兩天後凝固硬化。

製作步驟

10. STEP

再放置兩個月，不能晒
太陽。等完全皂化後，
用手輕壓皂模的底部，
則可將肥皂取出。

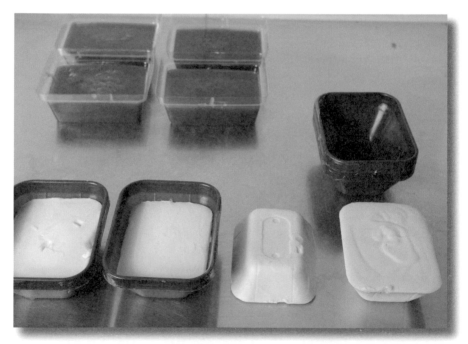

11. STEP

完成品。

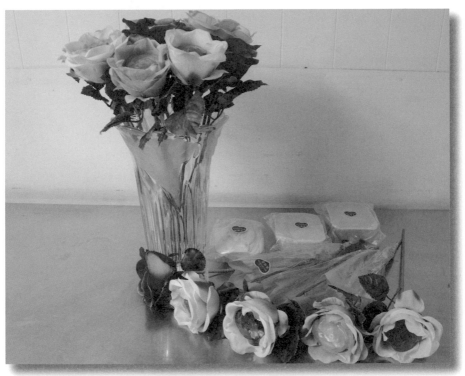

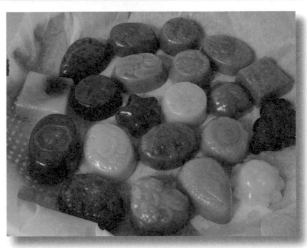

報廢零件創造的驚奇
Discarded spare parts

◎張振松

一台報廢的音響、
一支不會走動的錶……
這些廢品難道只能送進回收場？NO！
將拆下來的零件經過拼裝及加工後，
還能變成令人歎為觀止的藝術作品！

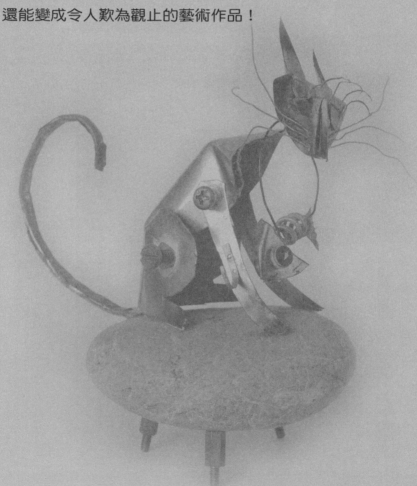

　　一台報廢的音響、一支不會走動的錶、一個故障的電子計算機……這些東西除了送進回收場再利用之外，還能創造出什麼驚喜？

　　在插畫家張振松的眼裡，這些東西都是寶；每當他有壞掉不能再修的大小型家電時，會先將零件全部拆解下來，能用的留下，確定無法再用的才拿去回收。他笑說，從他手中送去回收的物品，通常都「體無完膚」。不禁令人好奇，他保留這些零件打算做什麼？

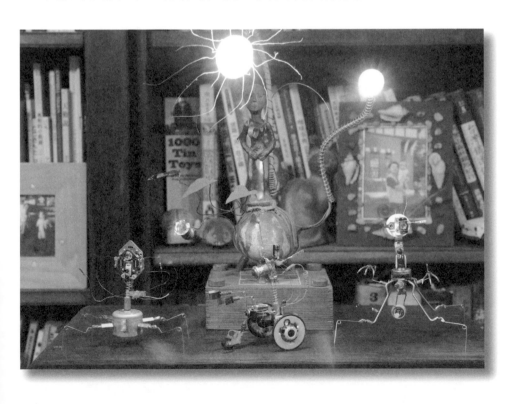

◆收集零件當創作素材

走進張振松的工作室，可以看到許多造形奇特有趣的金屬動物或太空怪獸。哈！原來，他將拆下來的零件經過拼裝及加工後，變成這些令人歎為觀止的藝術作品，包括姿態各異的貓咪、蜻蜓、甲蟲、變色龍、貓頭鷹，也有太空船及不知名的長腳怪物。

他打開他的收納盒，裡面有螺絲釘、鐵絲、電線、壞掉的小燈泡、電路板、金屬板等，這些都是他從廢棄家電上拆下的零件。「其實，拆卸本身也是一種樂趣；當家電還可以使用時，你根本不可能這樣做。」所以，當他每次打算拆卸零件之前，一定都會確認這個家電已經不能再修了，才會開始動手。

廢棄的馬口鐵罐，也是張振松覺得非常「好用」的素材。他用剪刀將罐子剪開，再剪下自己想要的形狀，並以尖嘴鉗左右扭轉一下，馬上就出現造形了。

不過，在使用馬口鐵罐的時候，他總是特別小心；因為，鋒利的金屬邊緣很容易割傷手。有一次，他完成一件作品之後，仔細地將桌面及地面都整理乾淨，仍不慎踩到一小片金屬碎屑，痛得不得了；他猶有餘悸地說：「還好不是被我女兒踩到。」後來，他都用磁鐵吸地板，以免有沒掃起來的金屬碎屑。

◆放鬆心情的方式

　　會 開 始 收 集 金
屬 零 件 及 創 作 的 動
機 ， 張 振 松 說 是 為
了 「 休 息 」 。 他 平
常 從 事 的 是 插 畫 創
作 ， 腦 海 裡 經 常 浮 現
各 種 有 趣 的 動 物 及 其 他
物 體 造 形 ； 偶 爾 他 想 暫 時
逃離繁忙的工作時，就會使用這
些拆下來的零件，將腦海裡的造形拼組起來。「每個人
都有自己放鬆心情的方式，而這就是我的方式。」他說
道。

　　他的第一件作品是一個貓頭鷹小檯燈；貓頭鷹的身
體是現成的，其他部分由他加工完成；之後的作品則完
全跳脫了現成物品的造形，全憑想像完成。至於是先有
造形還是先有零件，他表示不一定；很多時候是邊做邊
想，做法也沒有一定的規則可循，端看自己的喜好！

　　在他的作品中，有一件展翅飛翔的金屬鳥，鳥的頭
部是以真鳥的頭骨做的。張振松表示，這是他養了八年
的文鳥；他平常讓文鳥在院子裡自由飛翔，沒有關在籠

子裡。後來，文鳥離世了，他將牠埋在花圃。有一天，他在整理花圃時，發現這隻已化為骨骸的文鳥；為了紀念牠，就以牠的頭骨創作了這件作品。

原來，已經不能再修的廢棄金屬零件，也可以被賦予這麼有意義的生命價值，而不只是單純的回收再利用而已。

作品示範：金屬花　攝影／顏明輝

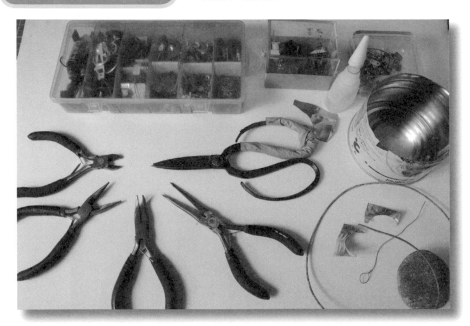

準備材料：

■馬口鐵罐　　■剪刀　　■漆包線　　■電線　　■石頭
■快乾膠　　　■尖嘴鉗

製　作　步　驟

1. STEP

將馬口鐵罐剪開。

2. STEP

剪出幾片花瓣及一個長
條形狀，並用尖嘴鉗壓
出紋路，將花瓣彎折呈
現立體感。

3. STEP

將長條形的鐵片用尖嘴
鉗小心捲起，做成花
托。

製
作
步
驟

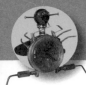

4. STEP

花托黏在漆包線的一端，再黏上花瓣。

5. STEP

用快乾膠固定。

6. STEP

多黏幾片花瓣。

Discarded spare parts

7. STEP

用尖嘴鉗將花瓣打開及造形。

8. STEP

剪下幾片葉子的形狀。

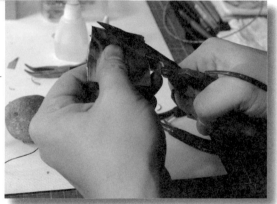

9. STEP

葉柄基部保留一些部分不要剪掉。

製作步驟

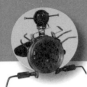

10. STEP

將葉子用尖嘴鉗壓出紋路，加以彎折呈現立體感；再以葉柄基部包覆住漆包線的一端，用快乾膠固定。

11. STEP

將做好的花葉纏繞在石頭上。

12. STEP

下方用快乾膠固定。

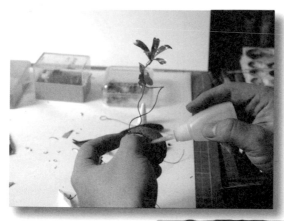

13. STEP

上方也用快乾膠固定。

14. STEP

將一小截電線剝開，取出裡面的銅絲。

15. STEP

一端沾上快乾膠，固定在花心中。

製

作

步

驟

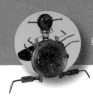

16. STEP

調整花葉的姿態,便完
成了一件精美的擺飾。

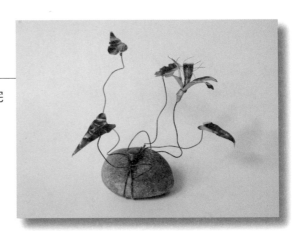

作·品·欣·賞

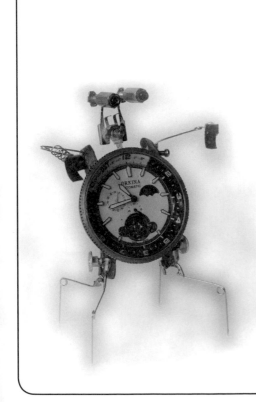

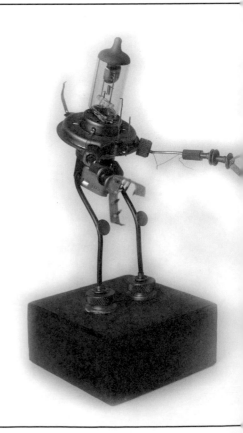

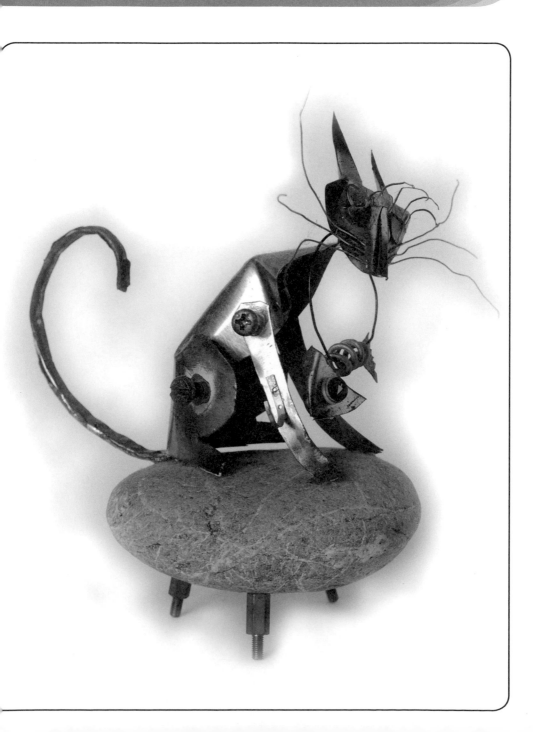

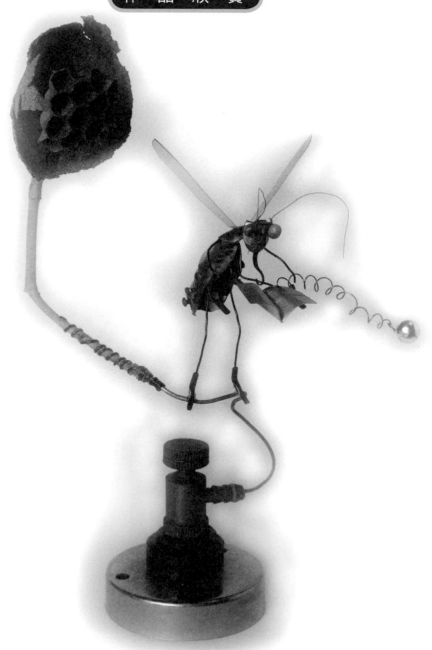

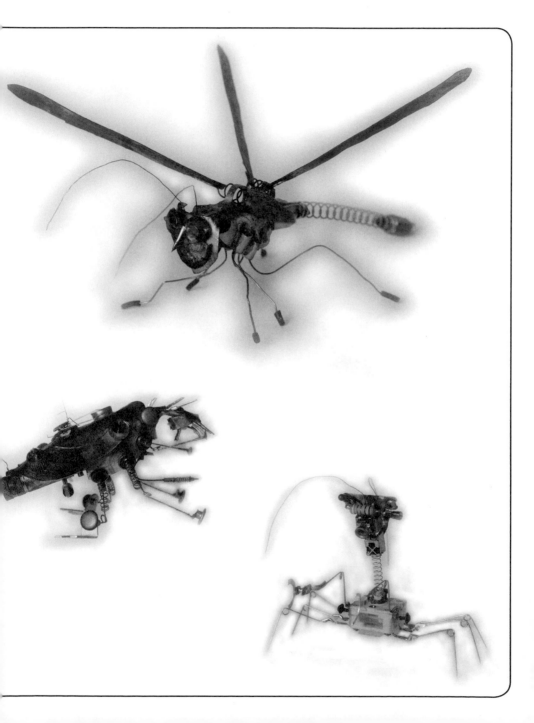

機器人環保大使 ◎鄭炳和

Scrap metal

身體是汽油桶、手是冷媒管、腳是避震器……
這些用回收的金屬零件做的機器人，
已化身為環保大使，到各地現身說法。

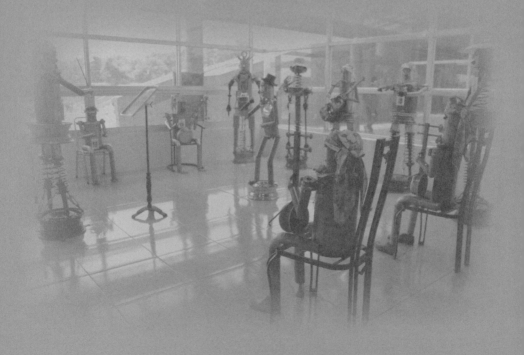

　　楊梅火車站前，幾個色彩繽紛的機器人吸引過路人的眼光；再看到一旁解說牌上的說明時，更是讓人眼睛為之一亮：「身體是汽油桶，手是冷媒管，腳是避震器……」這些機器人的全身上下，沒有一處不是用回收的金屬零件做的。創作它們的人，正是開設資源回收廠的老闆鄭炳和。

　　會開始創作機器人，鄭炳和說完全是一個意外；要不是開設資源回收廠，他可能沒有機會發現這麼多寶，更不會激發創作機器人的點子！

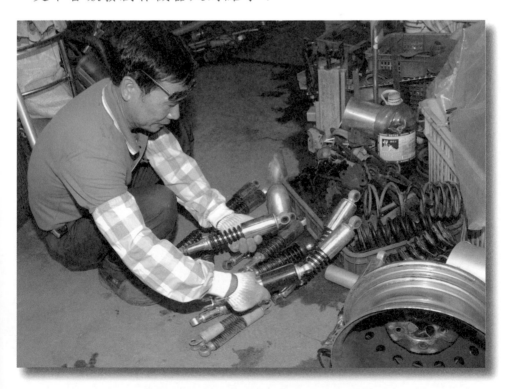

◆**廢鐵化身機器人**

　　原本從事精密機械製造的鄭炳和，五年前受到經濟不景氣的影響，轉行開設資源回收廠，從此每天與堆積如山的破銅爛鐵為伍。

　　經營至第二年的時候，遇上桃園縣政府舉辦「資源回收形象改造活動」；他利用回收的油漆，在同樣也是回收來的招牌背面彩繪當圍牆。完成之後，又不經意看見堆放在地上回收的儲水槽、滅火器、汽機車等零件，突然覺得很像卡通裡的機器人；於是，他將它們切割、焊接起來，果真創造出活靈活現的作品。

　　他做了好幾個不同造形的機器人，一字排開陳列在資源回收廠的門口；經過的人感到好奇，說他做的是「鐵雕」。很多國小老師、機關團體認為這些機器人具有環保教育的意義，經常借去展覽教學，獲得許多讚歎，也讓更多人看見從資源回收延伸出來的另類美學。

◆**賦予環保教育的意義**

　　鄭炳和笑說，這個意外開啟了他的創作之路。他藉著開設資源回收廠之便，不斷地在破銅爛鐵之間發現創作材料；「很多零件都是新的，因為工廠有更新的設計，所以被淘汰，送到我這裡來。」工廠地上有十幾支完全沒有使用過的避震器，以及好幾大包表面拷過漆的

橢圓形鐵片，這些都會被他特別挑起來存放；另外，雖然已經很破舊或生鏽的零件，只要造形特殊，也都會被留下來，當靈感來時就可以派上用場。

他的工作室就在回收廠對面，裡面堆滿了材料、工具及半成品；只要一有空，他便埋首在工作室，將天馬行空的想像化為一件件作品。而他的創作，也從最初單純的造形組合，演變到第二代－－關節可以轉動，讓小朋友能親手操縱，增加互動及趣味性的活動式機器人。

他有一系列從卡通人物「天線寶寶」得到靈感的作品，相當受到小朋友喜愛；大家會扭扭機器人的手臂，轉轉它的頭，或打開肚子上的小門。鄭炳和強調，他的作品不怕壞，只怕小朋友不碰；「先引起小朋友的興趣，再將環保的理念帶入，教學的效果會比較好。」

◆作品背後的深意

他的創作現在已經邁入第三代，每件作品的背後都有深刻含意或故事，造形也逐漸朝抽象發展。「以前我會用油漆噴上色彩，現在則是盡量保留廢棄金屬原本的形貌。」

四川大地震之後，他以變形、表面嚴重鏽蝕的鐵桶為材料，製作一個正在沉思的人像，想要傳達：面對大自然的無常時、人類應該審視自己與大自然的相處方

式。他也以一隻缺角的花瓶表達：在看任何事情的時候，不能只看某一面；若換個角度，就會有不同的思維及想法。

　　有人問他，把這些原本還可以換取收入的金屬廢材拿來創作，會不會覺得可惜？「我把它們留下來創作，可以傳達環保的理念；就算沒有達到預期的效果，大不了它們還是破銅爛鐵，本質並沒有變，談不上可惜。」他堅定地回答。

　　未來，他仍會持續不斷地創作，讓他的機器人化身為環保大使，到各地現身說法。

作品示範：機器人　　　攝影／詹秀芳

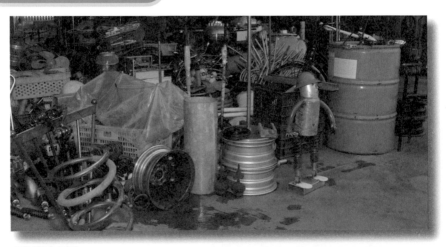

準備材料：

■滅火器桶　　■兩支避震器　　■金屬平台　　■冷媒排氣管
■燈罩　　　　■螺絲釘　　　　■焊接工具　　■切割工具

Scrap metal

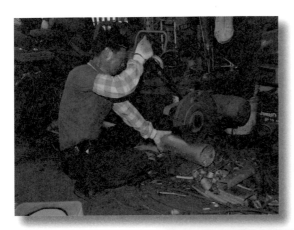

製 作 步 驟

1. STEP

將滅火器桶切成一半。

2. STEP

把銳利的切口磨平。

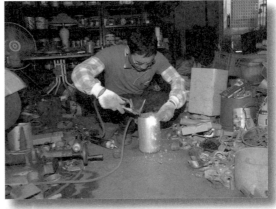

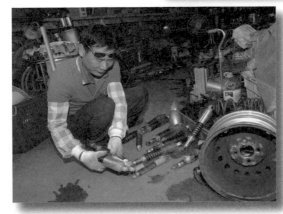

3. STEP

選兩支大小相同的避震器。

製 作 步 驟

 STEP

避震器要和桶子接合的
面稍微磨一下。

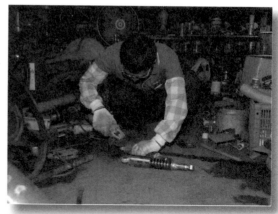

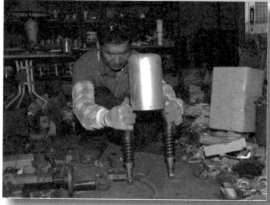

 STEP

將避震器和桶子焊接在
一起,成為雙腳。

 STEP

再將雙腳焊接在一個平台
上。

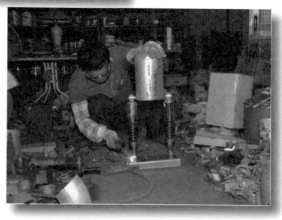

Scrap metal

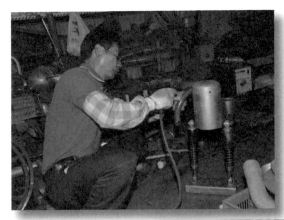

7. STEP

接上冷媒的排氣管當手臂。

8. STEP

接上頭部，五官以螺絲釘、帽焊接而成。

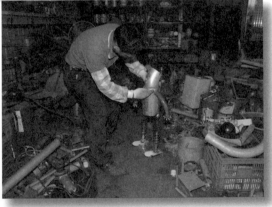

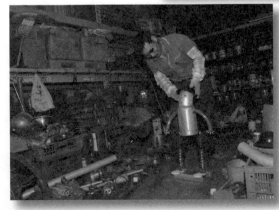

9. STEP

再接上廢燈罩做帽子。

製作步驟

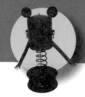

10. STEP

會彎腰鞠躬的機器人大功告成嘍！

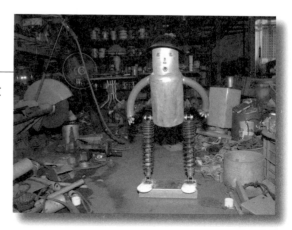

作·品·欣·賞

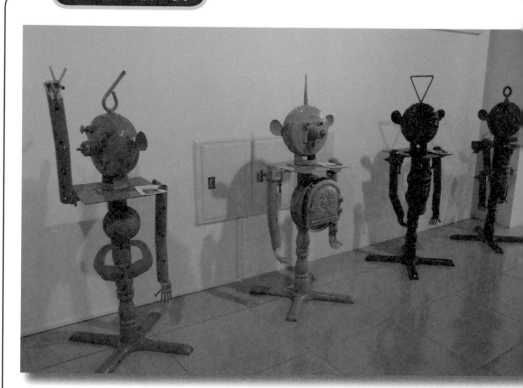

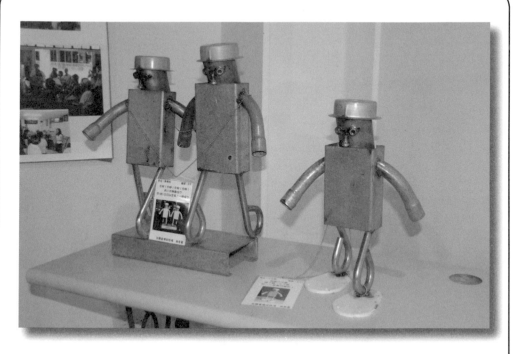

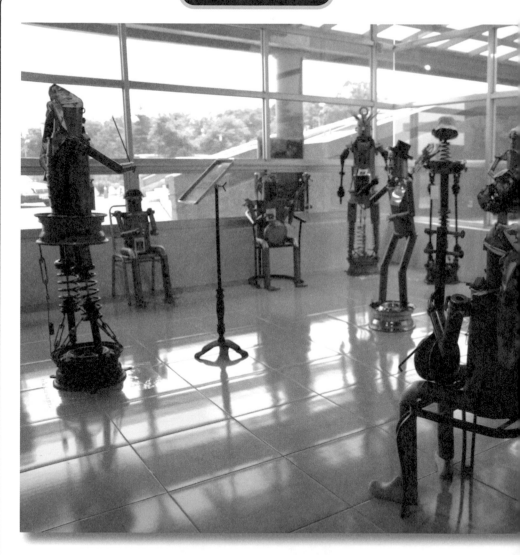

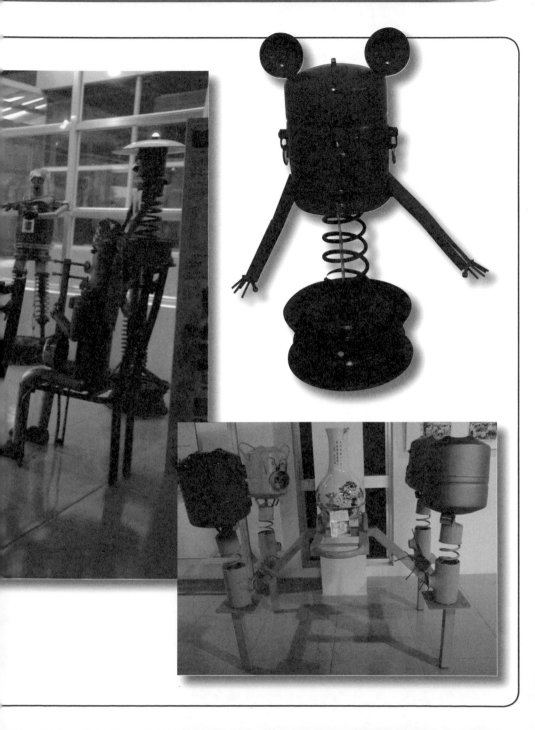

打造「假蟲」樂園　◎莊英信

Fallen branches and leaves

樹枝蟲的材料全部來自大自然，
公園、校園、郊外……到處都可以撿得到；
連吃剩的栗子殼、花生殼、開心果殼、綠豆……
也都可以拿來做成小巧可愛的蟲蟲喔！

　　「哇！好大的甲蟲喔！」第一次進入台北縣深坑國小的小朋友，在看到校園裡一隻隻用漂流木做成的大型樹枝蟲，都興奮得想用手摸一摸它們。

　　這些樹枝蟲是莊英信的傑作。幾年前，他在南投丹大林道經營農場；只要有空，便撿拾身邊的枯枝落葉，親手製作小巧的樹枝蟲送給來農場的朋友。收到禮物的朋友既意外又驚喜，後來還促成他和深坑國小合作，教小朋友創作自己的「假蟲」樂園。

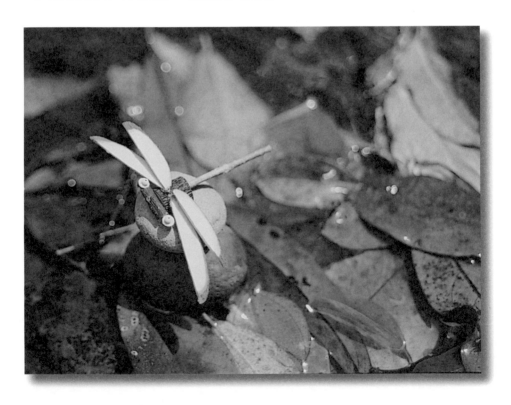

◆用枯枝落葉模擬昆蟲

從小玩蟲長大的莊英信，非常喜歡戶外活動，經常開著吉普車到深山探險。有一次，他和朋友到南投中央山脈人跡罕至的卡社溪，被這裡酷似電影〈大河戀〉中的美景震懾住了。一心想要投身大自然的他，發現這裡有一座廢棄的農場，便把它買了下來，重新整理經營。

農場四周經常可以觀察到各種昆蟲，他發現許多昆蟲為了躲避天敵，有的像落葉，有的和樹枝沒兩樣；他因此靈機一動：何不利用滿地的枯枝落葉來做昆蟲？看起來一定很逼真。

就這樣，他做了很多小巧的樹枝蟲送朋友，也做了大型的作品放在門口，成為農場的標誌。但很可惜，九二一地震時農場被震毀，現在已經不存在了。

然而，他的樹枝蟲一直都很受歡迎，後來還開了一座工房，朝經營的方向發展，並接受很多地方的邀約舉辦展覽，還獲得經濟部工業局頒發的設計優良商品獎。

不過，他最津津樂道的還是和深坑國小的合作經驗。因為校長和教務主任對於自然及環保的理念與他十分契合，所以他經常到學校教小朋友動手做樹枝蟲，同時也灌輸他們環保的觀念。

◆賦予殘枝新生命

　　樹枝蟲的材料全部來自大
自然，不論公園、校園、郊
外，到處都可以撿得到。
尤其當公園的維護人員
修剪枝枒時，或者夏季一
場颱風過後，滿地的殘枝都得花
很多人力和金錢處理；其實，這些殘枝
都是寶，莊英信經常趁此機會去「尋寶」，先
把材料蒐集起來，再找時間進行創作。

　　深坑國小的樹枝蟲教學，材料也都是從校園中或附
近就地取材。有一次，學校老師帶學生參觀翡翠水庫，
管理處人員正在清理漂流木，堆放在岸上的漂流木像山
一樣高。當老師們知道管理處每年都要編列數十萬元清
理漂流木，而它們最後都是送進焚化爐灰飛煙滅時，就
覺得好可惜。

　　於是，他們請人將漂流木運到學校，再請莊英信
教大家製作大型的樹枝蟲，以及鶴、白鷺鷥、五色鳥等
各種動物，放置在校園各處展示。不僅學校變得趣味盎
然、充滿野趣，小朋友也可以藉此機會認識不同的樹木
紋理和質感呢！

　　「只要家裡有木本植物盆栽，就可以隨手取得材
料。」莊英信表示，除了趁著修剪植物的機會蒐集材

料，平常吃剩的栗子殼、花生殼、開心果殼、綠豆、黃豆等也都可以拿來利用，大家不妨試試看！

作品示範：栗子金龜子　圖片提供／莊英信

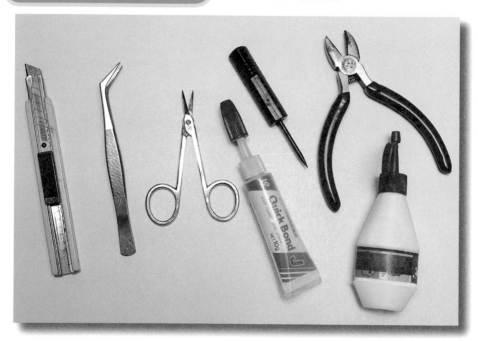

準備材料：
■糖炒栗子空殼　　■葉脈樹葉　　■細樹枝　　■一小截樹枝
■胡椒粒（或綠豆）　■細竹絲　　　■小剪刀　　■白膠（或快乾膠）
■鑷子　　　　　　■油性筆

1. STEP

將栗子殼對半剪成兩片，取其中一半當身體。

2. STEP

另一片再剪成兩半，並將邊緣修剪成適當的弧度，當成翅鞘。

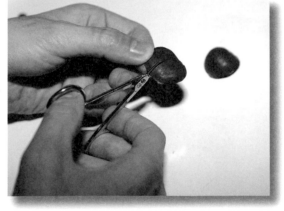

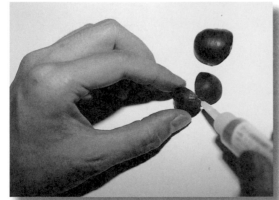

3. STEP

將兩片翅膀殼以白膠或快乾膠黏合，成為展翅狀。

製
作
步
驟

4. STEP

將另一半殼做為身體。

5. STEP

將翅膀殼黏於身體前端。

6. STEP

將一小截樹枝黏在身體下方，加強甲蟲的重量感。

Fallen branches and leaves

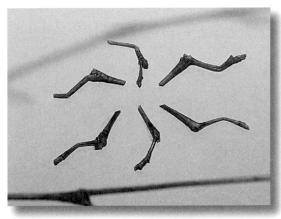

7. STEP

取適當角度的細樹枝，
剪裁成三對腳。

8. STEP

將腳依序由前至後黏在
身體下方、一小截樹枝
的上方。

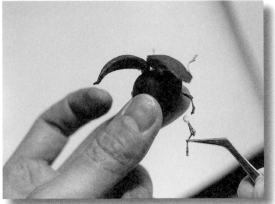

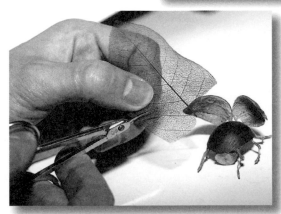

9. STEP

將葉脈剪成兩片翅膀。

製作步驟

10. STEP

剪好的葉脈黏於展開的
翅鞘後方。

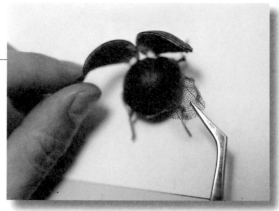

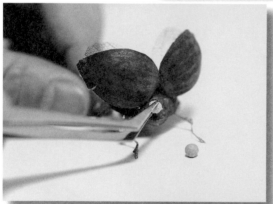

11. STEP

以胡椒粒當眼睛、細竹
絲當觸鬚，分別黏在身
體的最前端。

12. STEP

最後用油性筆在眼珠上畫
黑點。

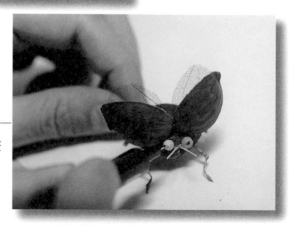

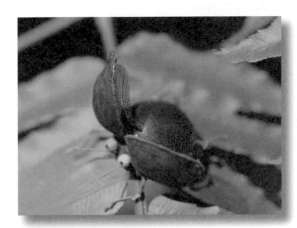

13. STEP

大功告成！

作・品・欣・賞

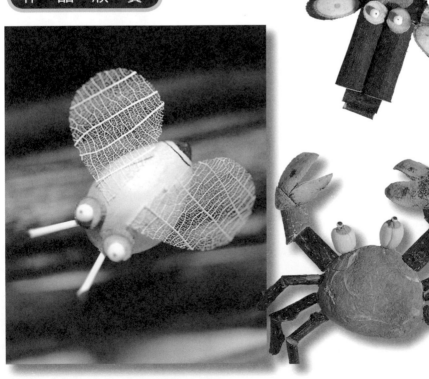

作·品·欣·賞

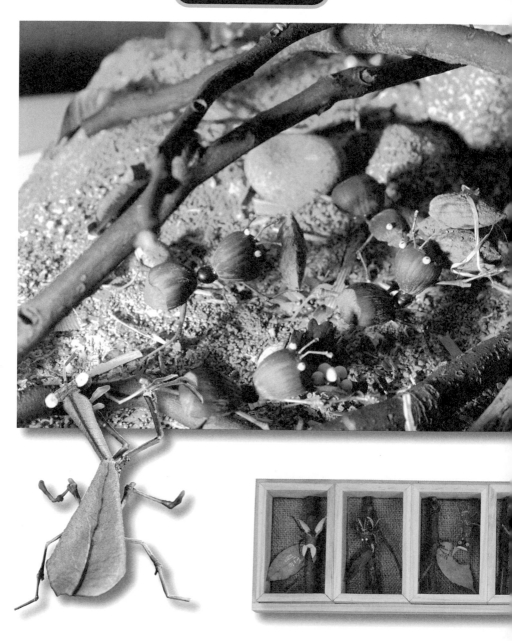

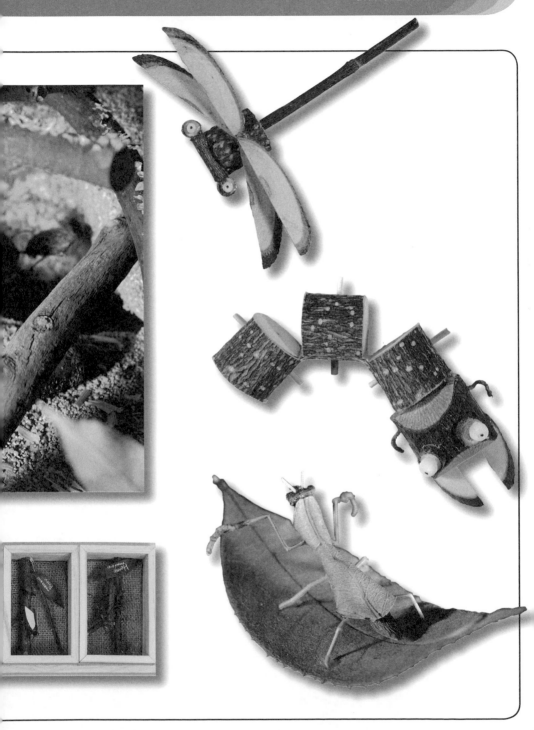

國家圖書館出版品預行編目資料

環保有藝術／吳立萍／作；－－初版.－－臺北市
：慈濟傳播人文志業基金會.2008.9〔民97〕
160面；15X21公分

ISBN 978-986-6644-01-6 （平裝）

1.勞作　　2.工藝美術　　3.廢棄物利用

999.9　　　　　　　　　　　　97017946

環保有藝術

創 辦 者	釋證嚴
發 行 者	王端正
作 者	吳立萍
攝影志工	顏明輝、陳國鐘、詹秀芳
出 版 者	慈濟傳播人文志業基金會
	11259臺北市北投區立德路2號
客服專線	02-28989898
傳真專線	02-28989993
郵政劃撥	19924552　經典雜誌
責任編輯	賴志銘 、高琦懿
美術設計	尚璟設計整合行銷有限公司
印 製 者	禹利電子分色有限公司
經 銷 商	聯合發行股份有限公司
	231新北市新店區寶橋路235巷6弄6號2樓
電 話	02-29178022
傳 真	02-29156275
出 版 日	2008年10月初版1刷
	2014年9月初版5刷
建議售價	250元